浪漫

最終編輯報告

畫漫畫，是件要命浪漫的事！

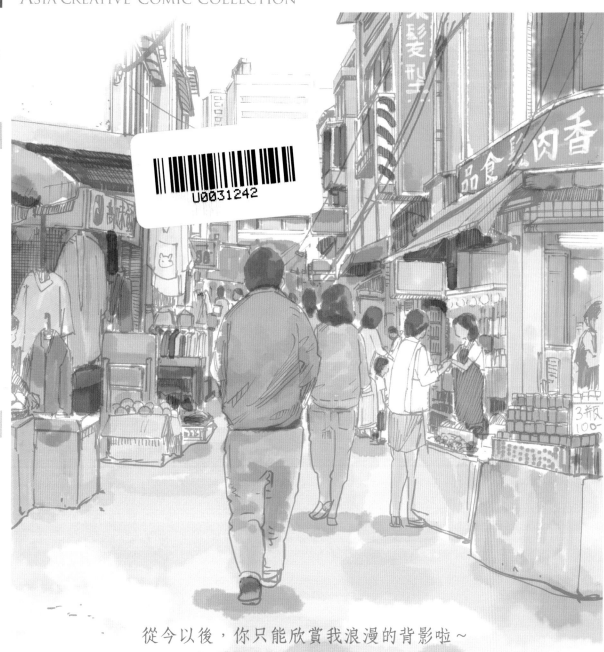

從今以後，你只能欣賞我浪漫的背影啦～

一直很喜歡充滿活力的傳統菜市場，總覺得不論是誰只要往那裡一站都會立即充滿旺盛生命力，安靜的人開始吆喝叫賣、體弱的人可以變得猛力搶買、憂鬱的人能暫時忘了鑽他的牛角尖、寂寞的人可以獲得溫暖……謝謝這四年來所有參與亞細亞原創誌的作者、編輯、和協助發行的大家，還有所有支持我們的讀者，感謝大家願意來到我們這小小的原創菜市場，看著我們大聲吆喝著夢想、叫賣著一個又一個海闊天空的浪漫故事。

背影，是結束、也是開始。

就像休市的菜市場會隨著每日升起的朝陽、再次充滿活力地甦醒……。

PS：在此特別感謝文化部、曼迪傳播郭總經理、時報出版趙董事長、邁可里歐的石頭哥社長，沒有您們的支持就不會有這個自由的原創舞台。

ACCC
亞 細 亞 原 創 誌
浪漫
ASIA CREATIVE
COMIC COLLECTION
www.facebook.com/ACCC.Taipei

2012・ 季刊

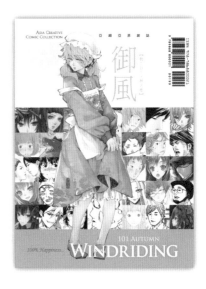

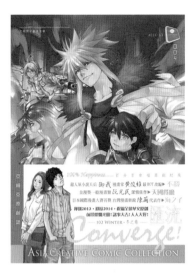
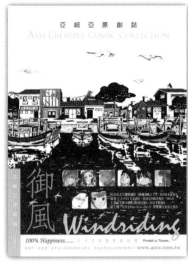

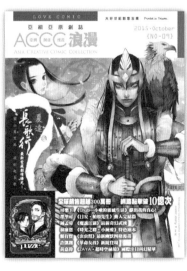

跨界合作、一直是《亞細亞原創誌》最重要的創刊目標之一。

透過每年的海外參展和一次又一次的國際交流、從台灣到對岸、從亞洲到歐洲!!

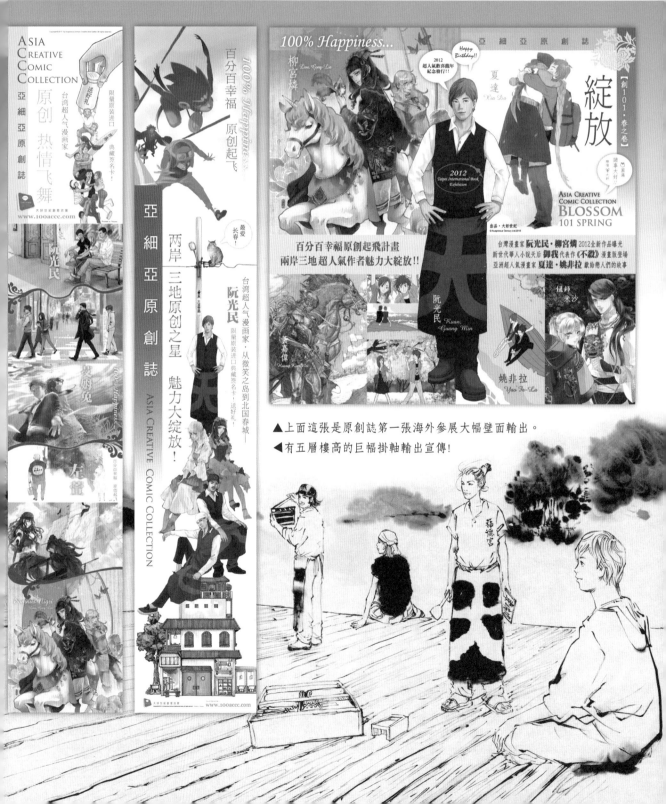

▲上面這張是原創誌第一張海外參展大幅壁面輸出。

◀有五層樓高的巨幅掛軸輸出宣傳!

最終編輯報告

畫漫畫，是一件要命浪漫的事！

圖／張清龍

在很久很久以後……

無論如何，都先在此謝過吧！

浪漫是……

Boom!!!!

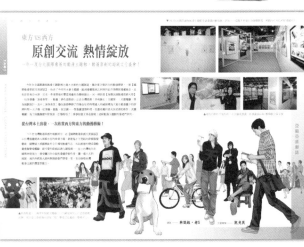

東方 VS 西方
原創交流 熱情綻放

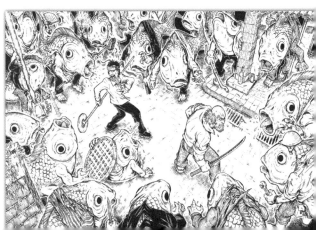

匆匆　亞細亞的四年～

　　熄燈了，亞細亞原創誌匆匆走過四年的光陰，非常的充實、非常滿足。因為一直都希望能扶植更多優秀的漫畫作者、藉由我們所搭建的小小舞台發表作品，希望我們多辛苦一點、作者們就能多輕鬆一些，然後把精力和熱情全部灌注在創作上面，為台灣留下許多好作品。因此，在休刊之際傳來《怕魚的男人》獲得第九屆日本國際漫畫大賞銀賞的訊息，這真是最好的休刊禮物啊！

　　另一方面，在運營的核心策略上、亞細亞原創誌其實和其他刊物也有稍許不同，那就是我們希望將每一個連載作品都進行多元的積極授權，包含影視化、商品化等等，並非以紙本出版做目標。邁向2016年，亞細亞原創誌雖已休刊，但許多改編投資的計畫將會正式啟動，希望很快能公開發佈給大家。

　　最後，僅以我們四年的深刻經驗和領悟在此誠摯的向漫畫創作者說句話：當你決定投入職業漫畫創作時，你所欠缺的絕不只是錢，而是一份自律和專注、時時力求精進、尊重專業合作的職業態度。

　　二次元的創作很辛苦、寂寞，大家加油吧！後會有期，珍重再見！

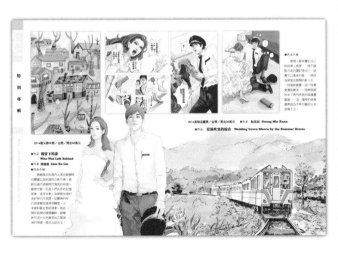

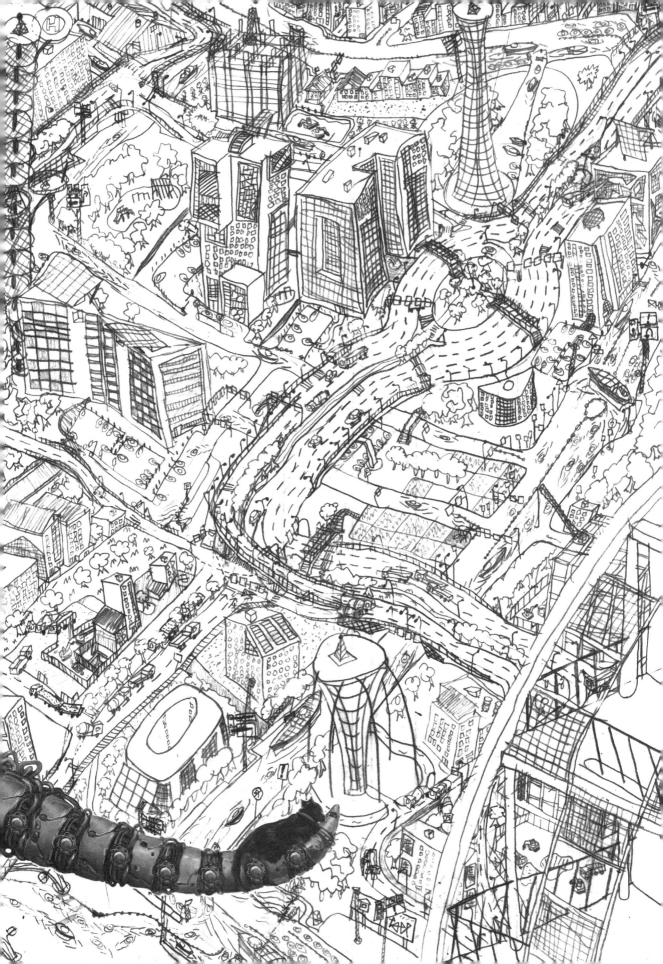

最喜愛的浪漫封面故事……

兩個作者，不同國籍、不同語言、一老一少

一個是獲得無數國際科幻大賞的資深插畫家

一個是還在校園上課的天才繪畫小幼苗

但兩人的作品放在一起卻能如此美好、如此相映。

這真是最神奇的事了！

還有一個封面是海之子，對於被海洋圍繞的

台灣孩子們來說，這張圖就是溫柔。

最終編輯報告

度過了四年的寒暑，亞細亞編輯室一共發行了十七期，我們當然不是發行最長、最多的漫畫誌，但在台灣這個環境，一個獨立小資公司、沒有龐大家產做靠山、也沒同時發行日漫和輕小說的狀況來論，能夠存活四年真算是個奇蹟了。人生沒有值不值得的問題，只有選擇要或不要。亞細亞就是想要努力為漫畫做些事、加些油添些柴跑快點！這是我們的志業、我們的浪漫！

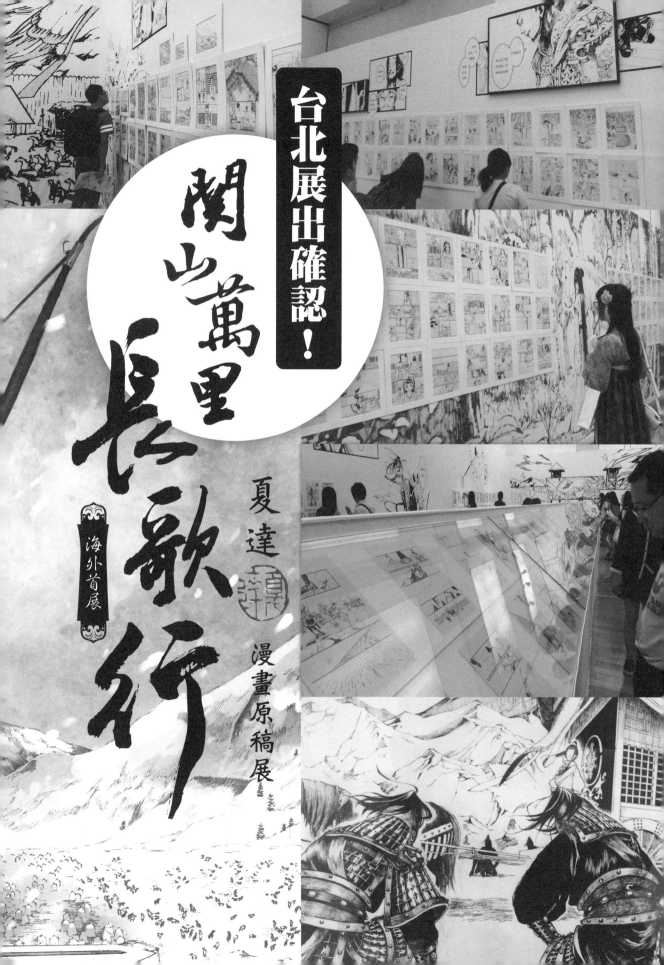

台北展出確認！

關山萬里長歌行

夏達 漫畫原稿展

海外首展

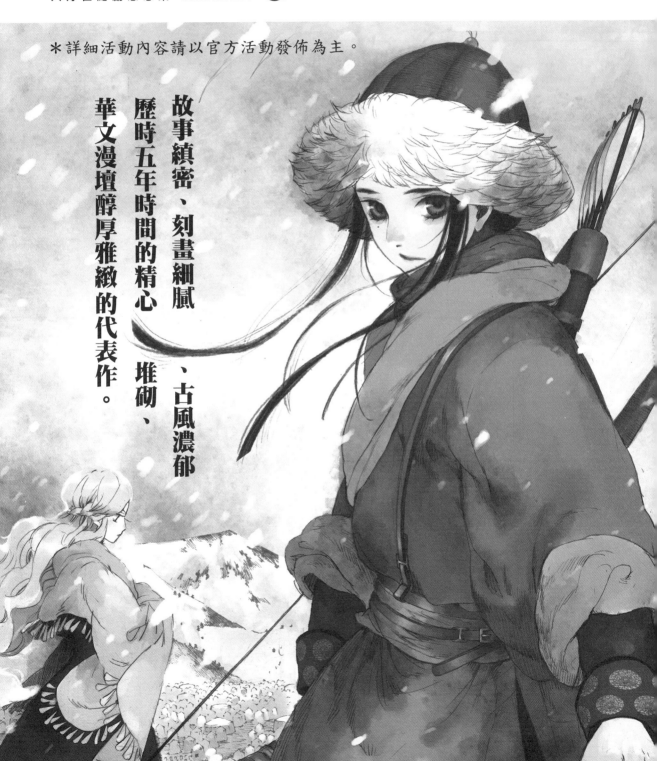

2016 2.19 Fri ▶ 3.13 Sun

誠品敦南店・B2藝文空間　每日11:00〜22:00

主辦單位　大好世紀創意志業　SummerZoo　WeGames 唯晶數位

協辦單位　時報出版　MacLeo Group.

特別感謝　坊敘源

＊詳細活動內容請以官方活動發佈為主。

華文漫壇醇厚雅緻的代表作。

歷時五年時間的精心堆砌、古風濃郁

故事縝密、刻畫細膩、

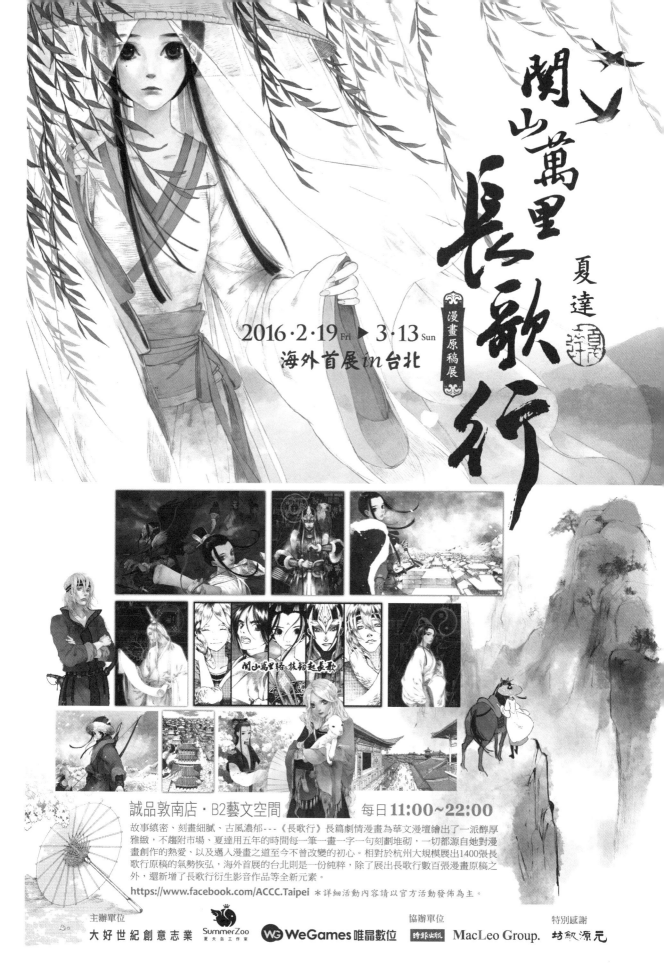

關山萬里長歌行 夏達

漫畫原稿展

2016·2·19 Fri ▶ 3·13 Sun
海外首展 in 台北

誠品敦南店·B2藝文空間　　每日 11:00~22:00

故事縝密、刻畫細膩、古風濃郁---《長歌行》長篇劇情漫畫為華文漫壇繪出了一派醇厚雅緻，不趨附市場、夏達用五年的時間每一筆一畫一字一句刻劃堆砌，一切都源自她對漫畫創作的熱愛、以及邁入漫畫之道至今不曾改變的初心。相對於杭州大規模展出1400張長歌行原稿的氣勢恢弘，海外首展的台北則是一份純粹，除了展出長歌行數百張漫畫原稿之外，還新增了長歌行衍生影音作品等全新元素。

https://www.facebook.com/ACCC.Taipei ＊詳細活動內容請以官方活動發佈為主。

主辦單位　　大好世紀創意志業　SummerZoo 夏天沼工作家　WG WeGames 唯晶數位　時報出版　　協游單位　MacLeo Group.　　特別感謝　坊敘源元

浪漫 STORY 1

長歌行

卷肆拾壹

後會有期

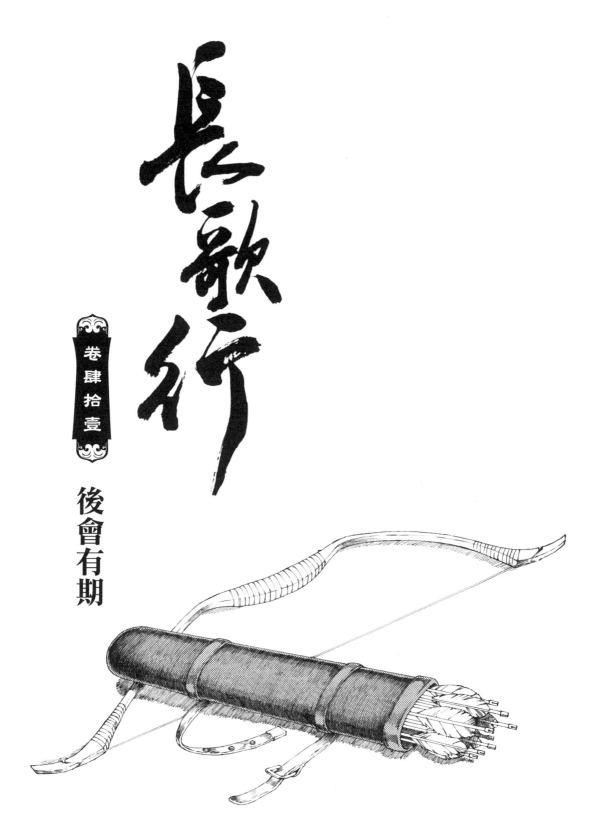

100% Happiness...... 百分百幸福原創起飛

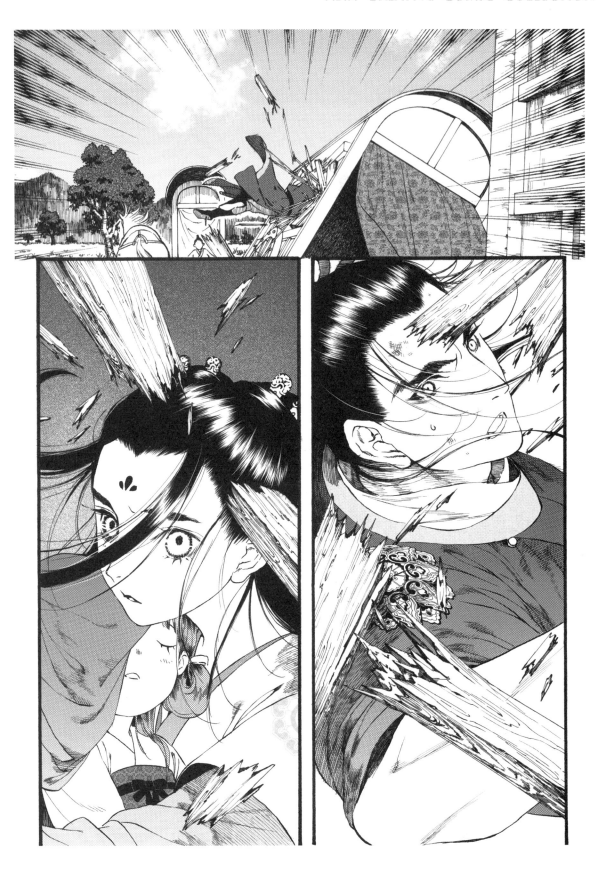

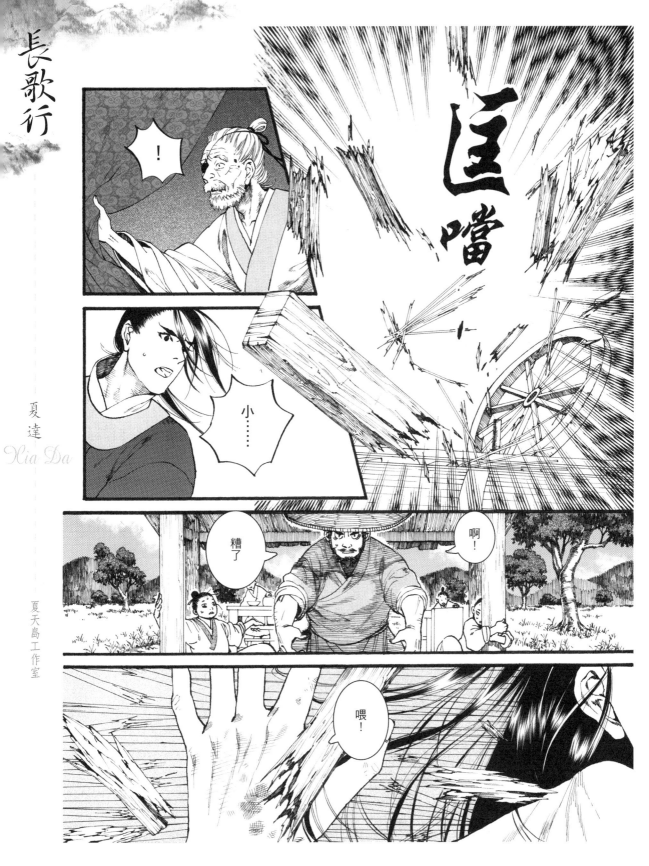

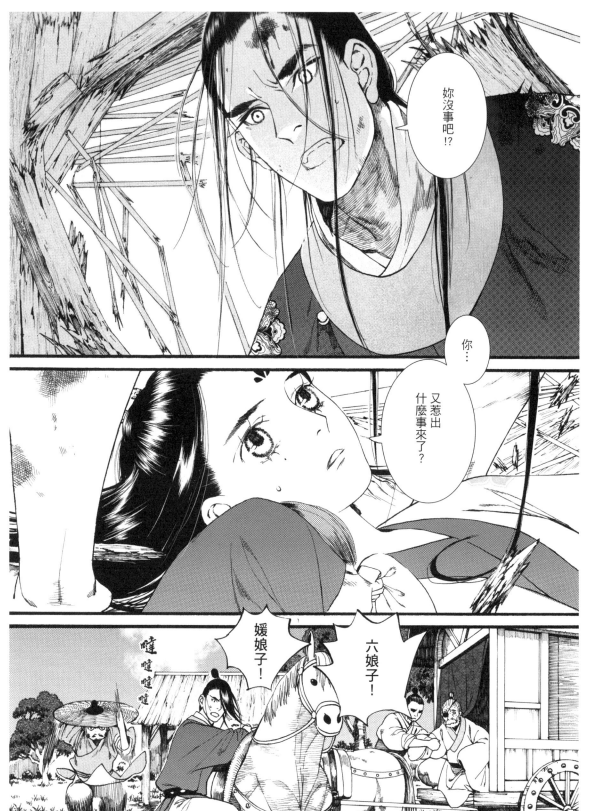

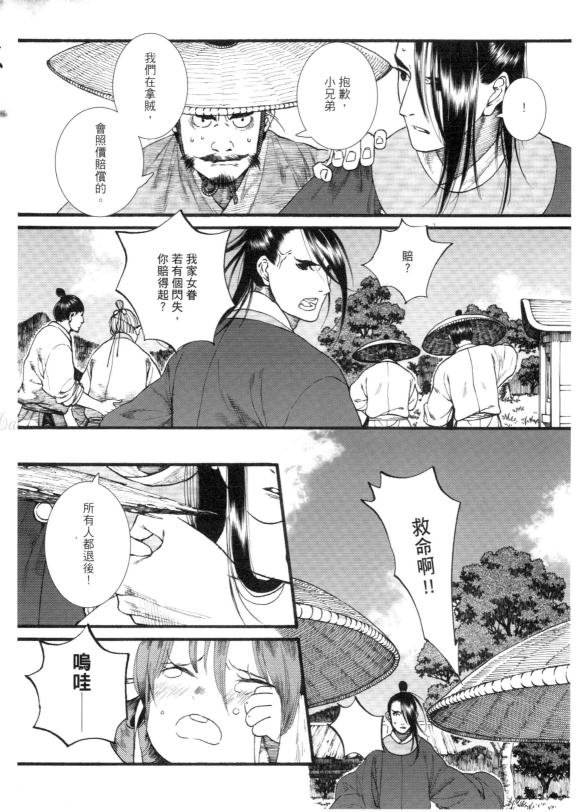

長歌行

夏達
Xia Da

夏天島工作室

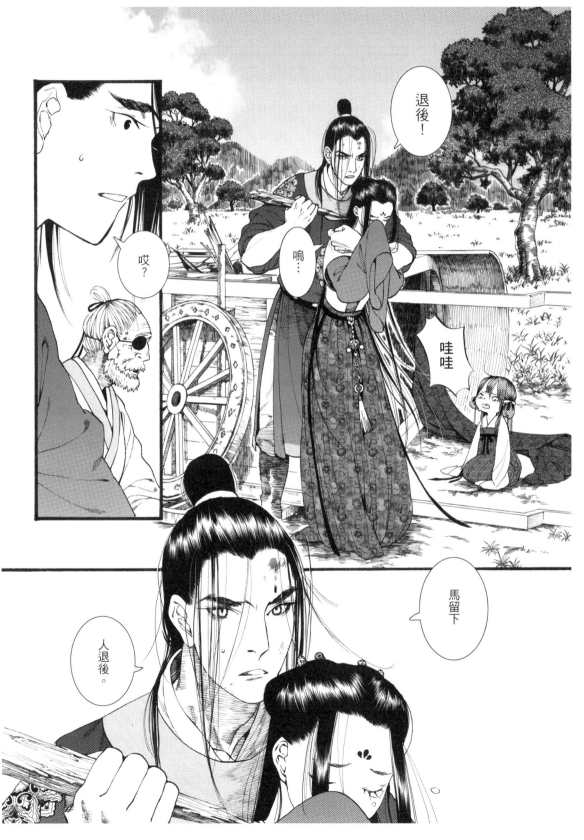

長歌行

夏達
Hia Da

夏天島工作室

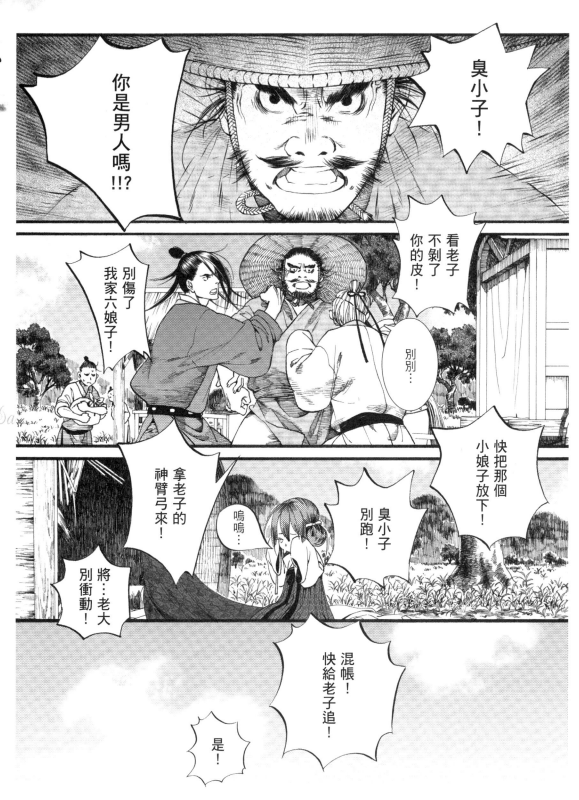

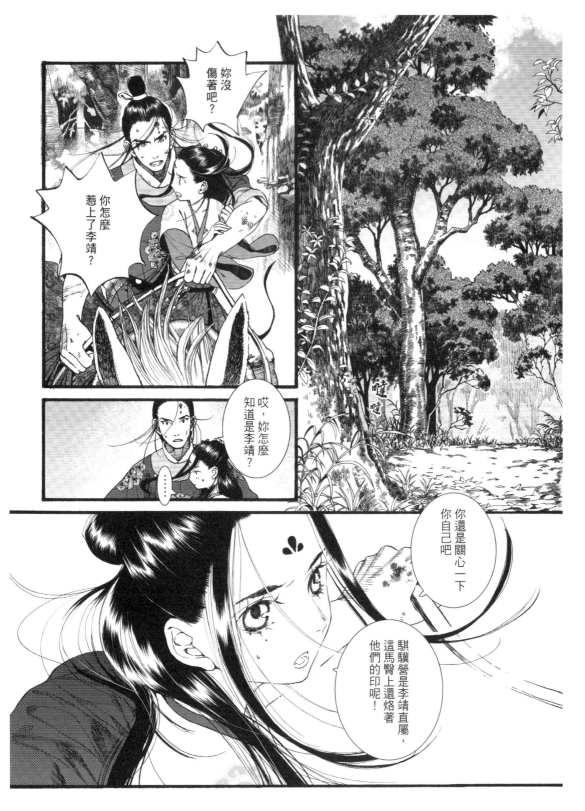

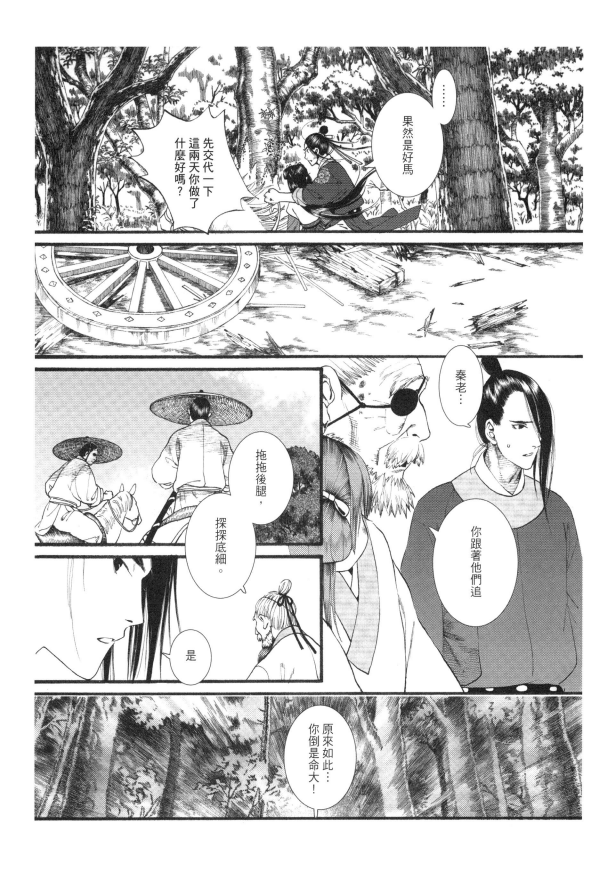

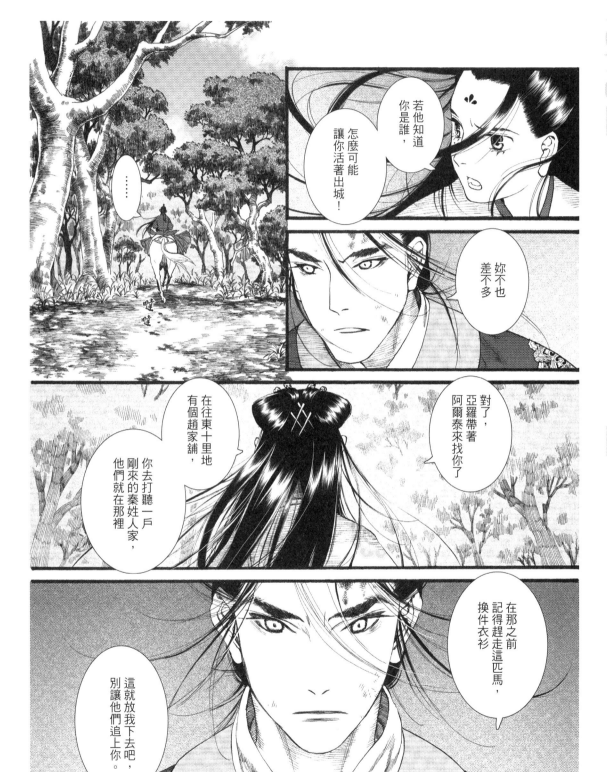

浪漫

亞細亞原創誌

1

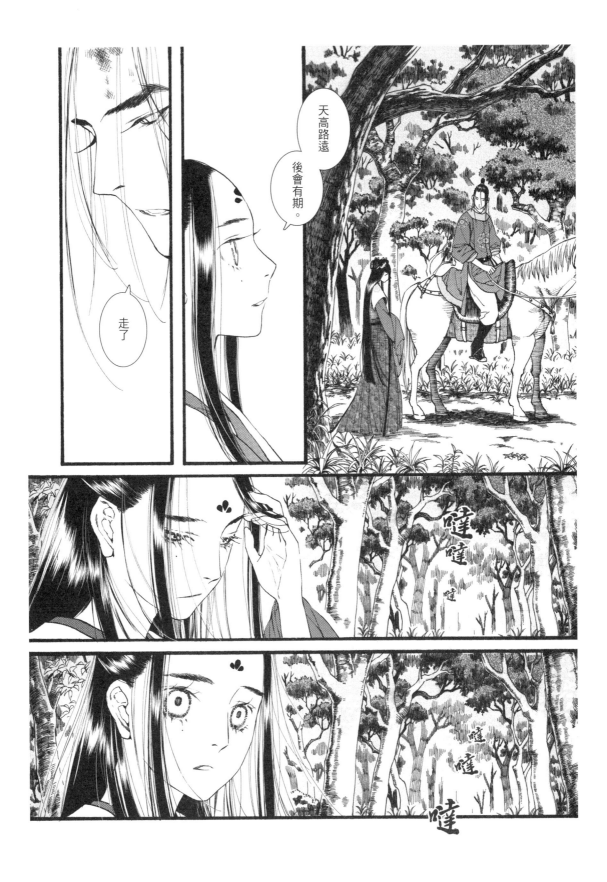

亞細亞原創誌

浪漫

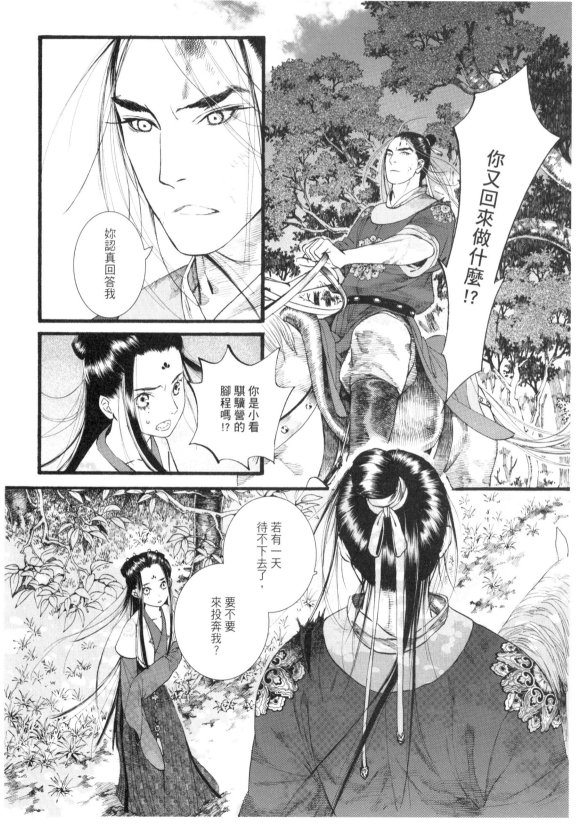

你又回來做什麼!?

妳認真回答我

你是小看驍驥營的腳程嗎!?

若有一天待不下去了，要不要來投奔我？

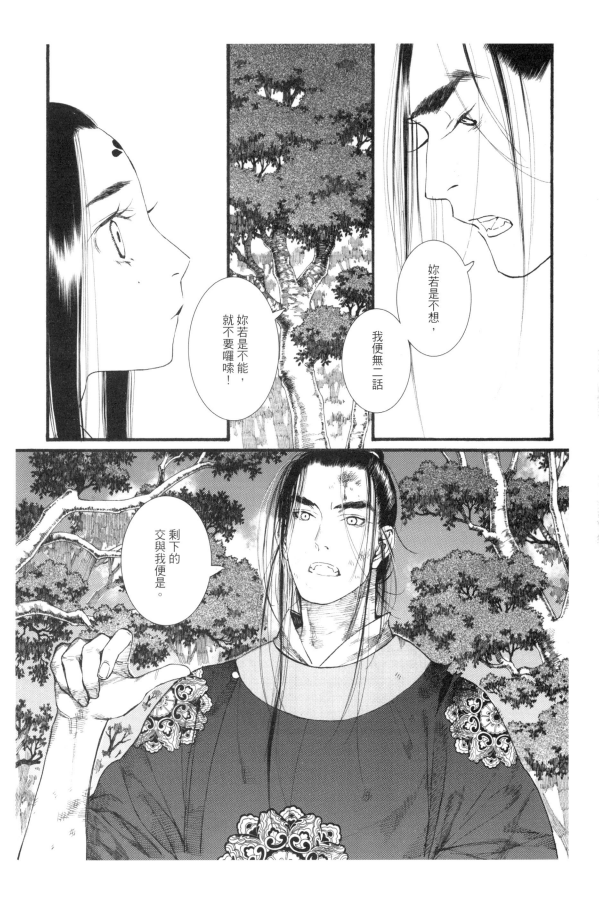

浪漫

亞細亞原創誌

1

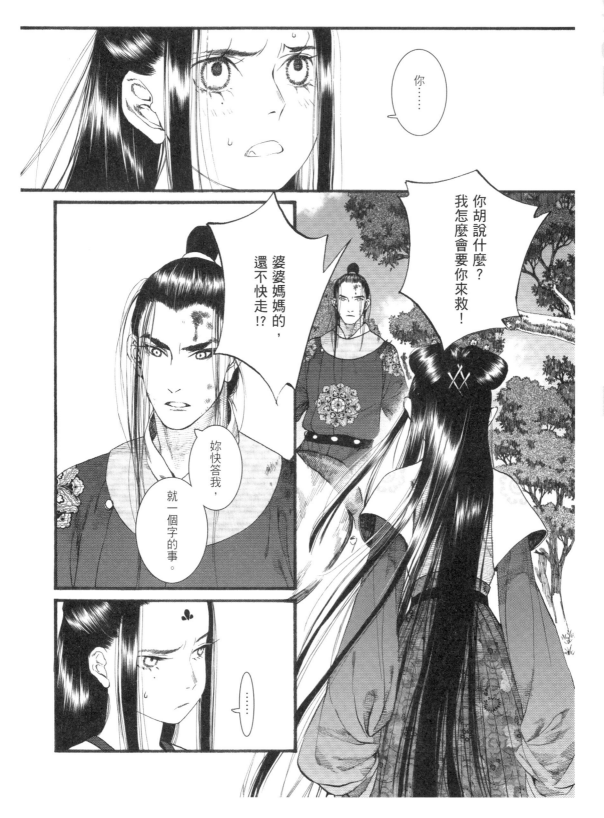

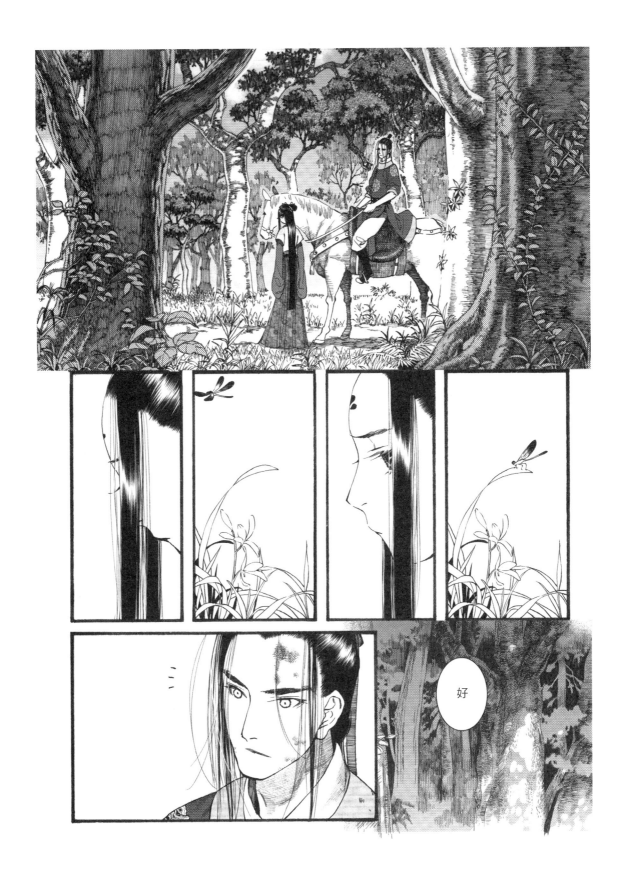

好

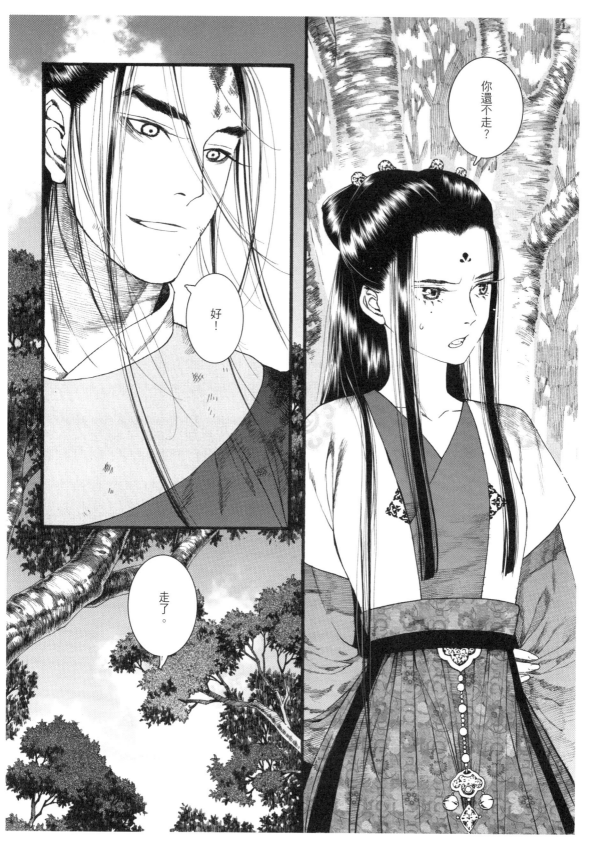

亞細亞原創誌

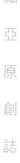

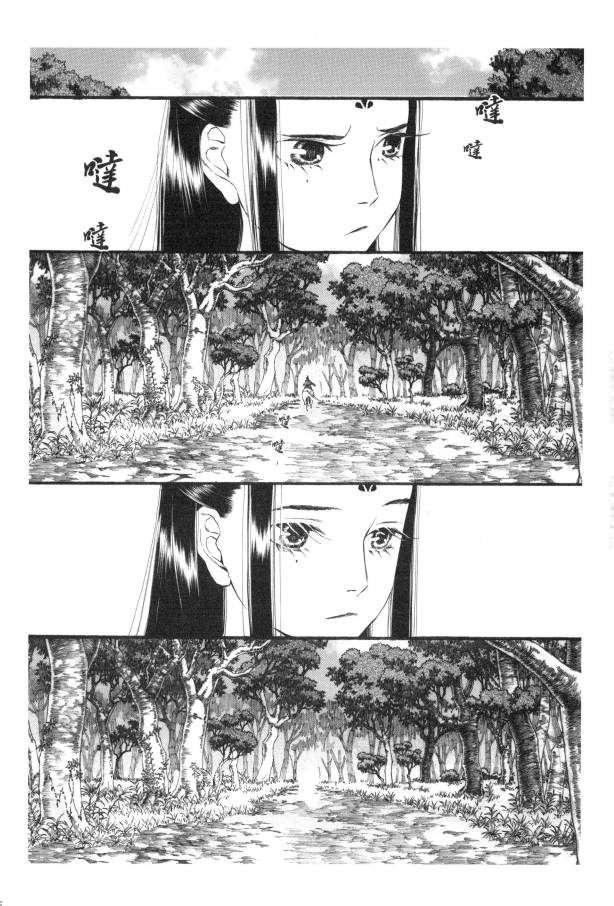

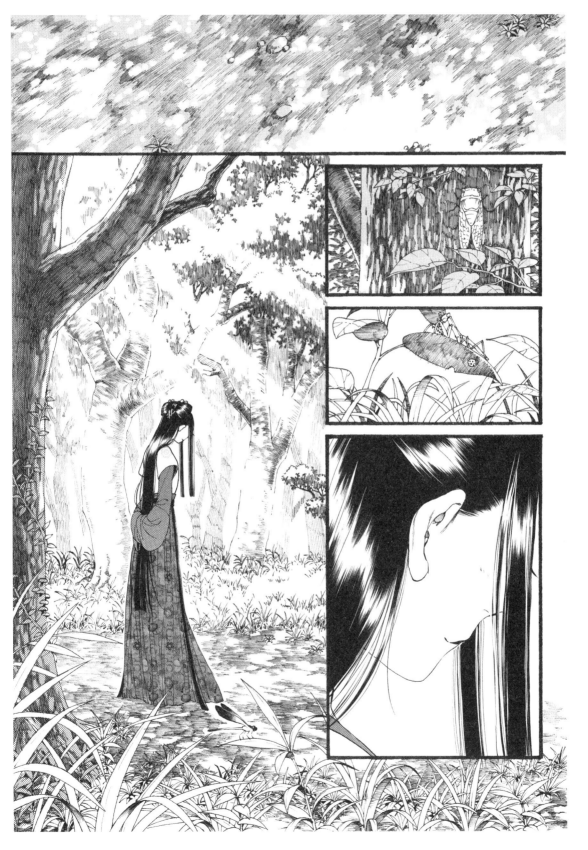

浪漫

亞細亞原創誌

1

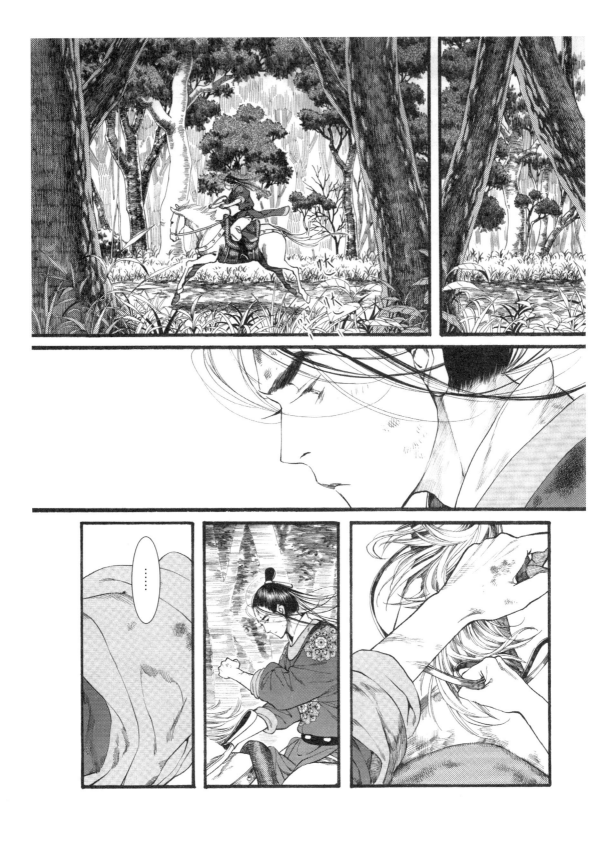

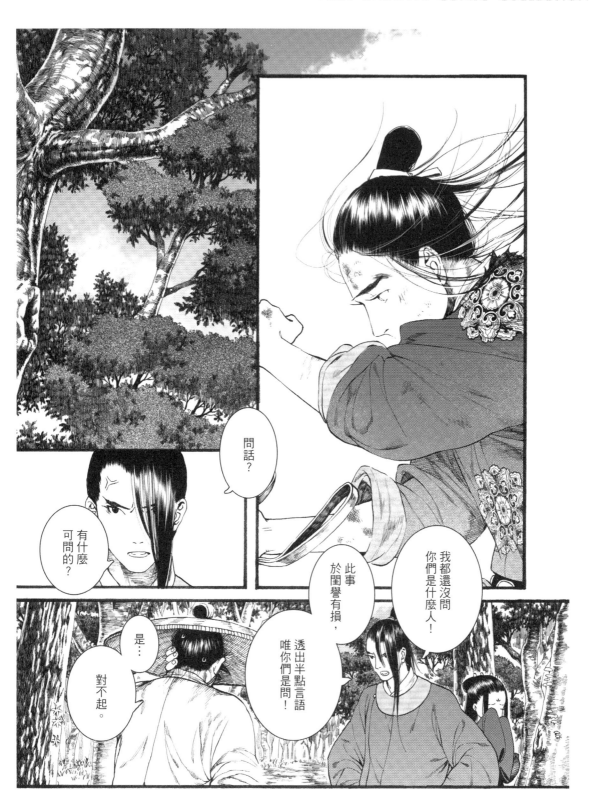

問話？

有什麼
可問的？

我都還沒問
你們是什麼人！

此事
於閨譽有損，
唯你們是問！

透出半點言語

是…

對不起。

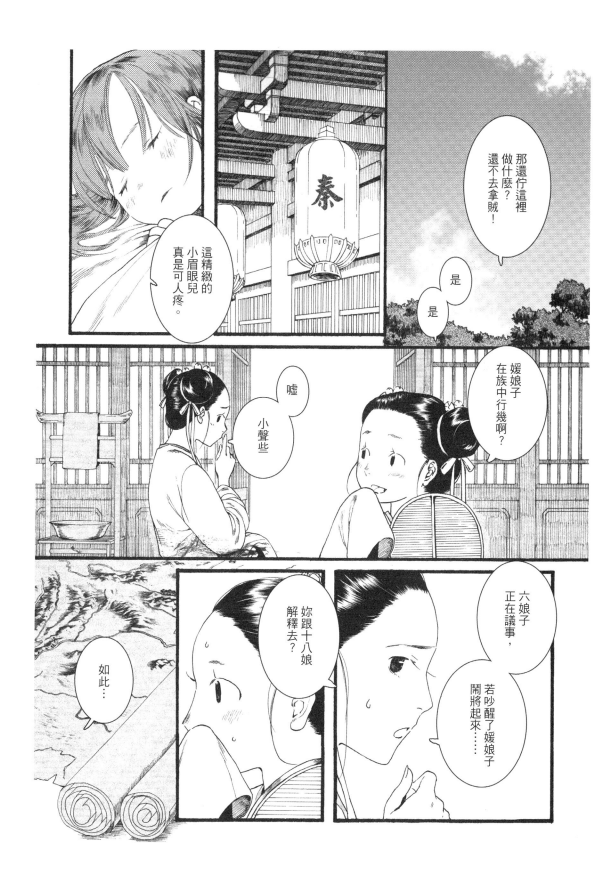

那還佇這裡做什麼？還不去拿賊！

是

是

這精緻的小眉眼兒真是可人疼。

媛娘子在族中行幾啊？

噓

小聲些

六娘子正在議事，若吵醒了媛娘子鬧將起來……

妳跟十八娘解釋去？

如此…

浪漫

亞細亞原創誌

1

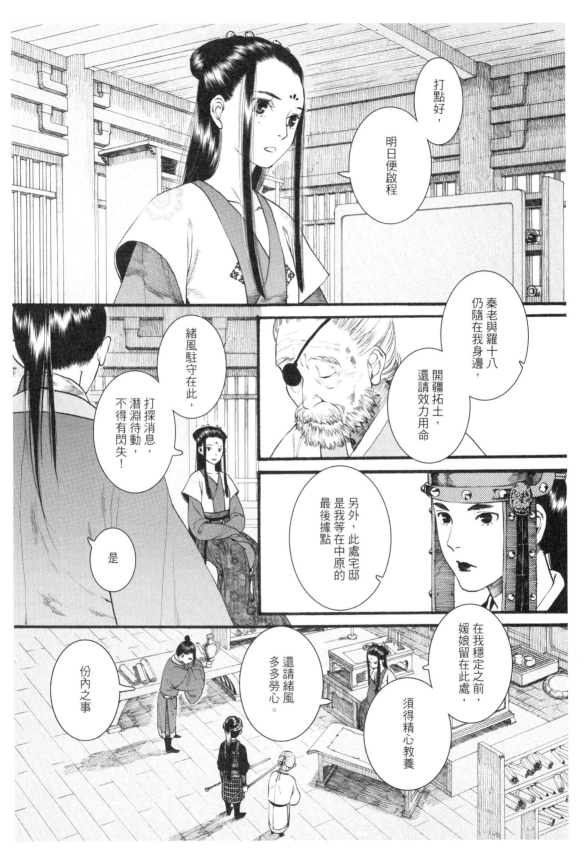

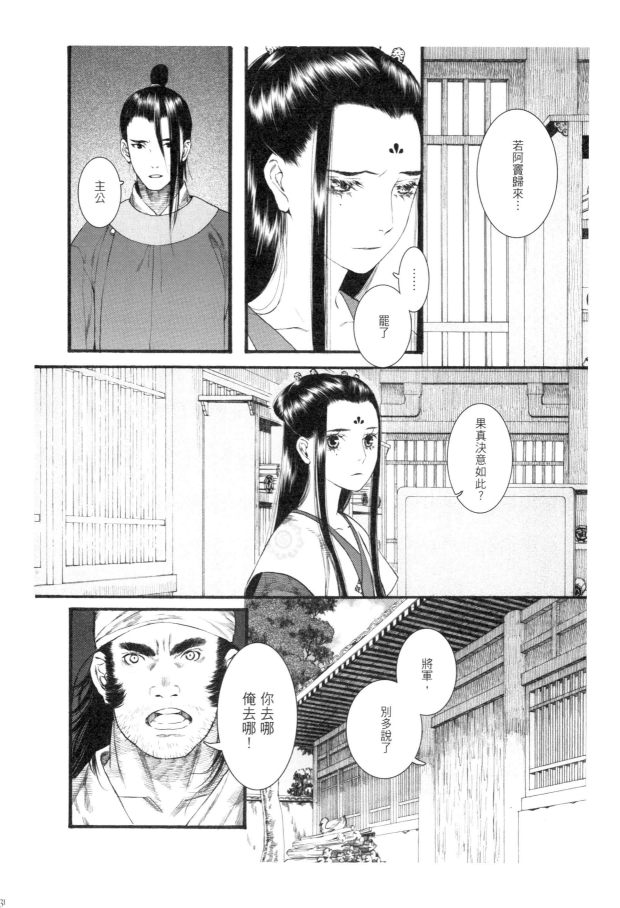

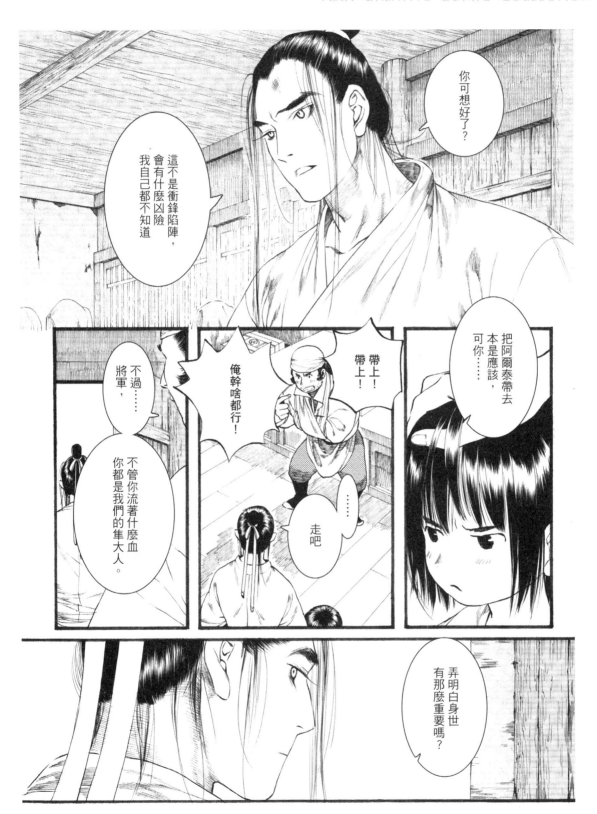

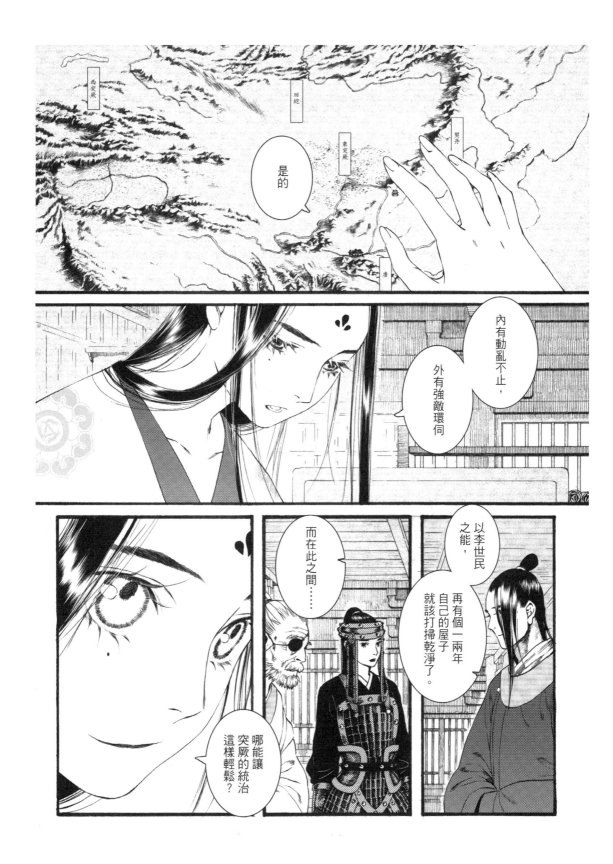

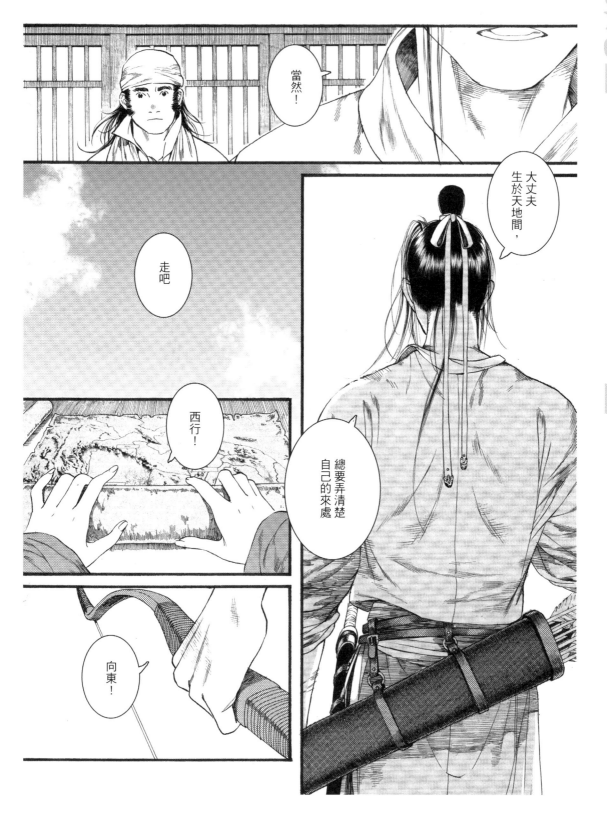

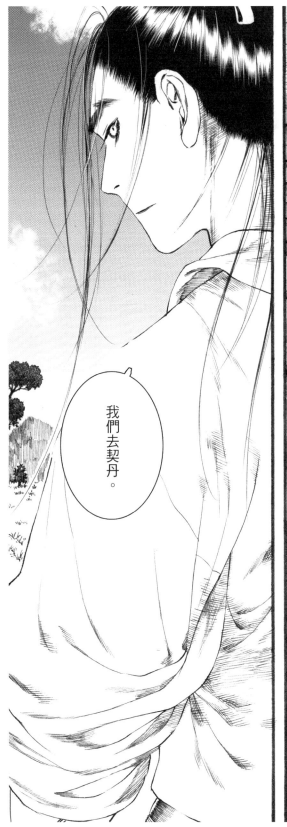
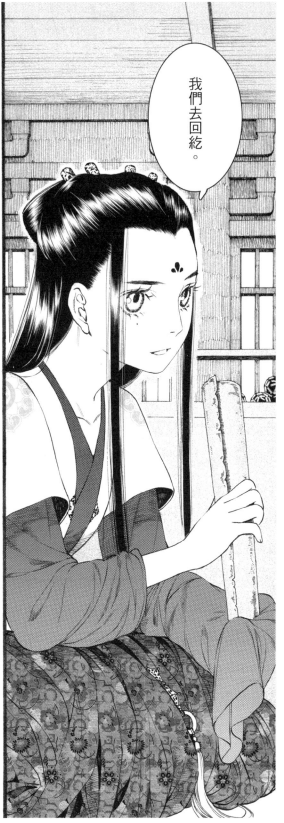

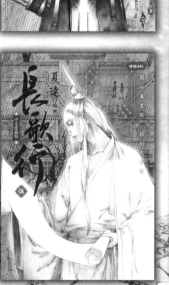

長歌行

中文愛藏版

夏達

關山萬里路 拔劍起長歌

氣勢磅礴 古風盎然
精緻刻畫初唐時期
身陷無情血腥鬥爭的大時代兒女
歷史洪流中的邂逅
漫畫家 夏達的浪漫歌吟
傾全力編繪的動人故事

全球獨家繁體中文愛藏版
高品質印製、超豐富內容
2015全新魅力發行!!

時報出版

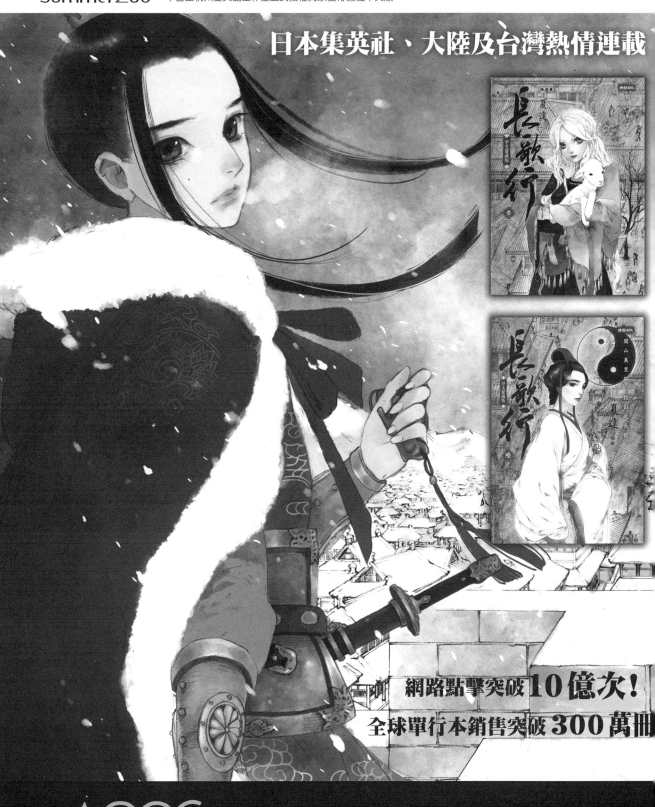

SummerZoo

本書由杭州夏天島工作室正式授權獨家發行繁體中文版

日本集英社、大陸及台灣熱情連載

網路點擊突破**10億次**！

全球單行本銷售突破**300萬冊**

ACCC 大好世紀創意志業

作 者 的 靈 感 碎 碎 念

Inspiration

世上最不變的定律就是變化，小巴的篇幅也是如此，哈哈！

每個人都有著許多回不去的「地方」……

而為此深切苦惱、心中痛苦、處處枷鎖。

但細心一想，心能安適下來、何地都是「佳所」。

祝福大家、心寧康泰。

浪漫 STORY 2

創作，是一件要命浪漫的事。

小巴回家

第 3 汪 ——我回來了

編繪 —— 湯翔麟

責任編輯 —— 圍巾小新

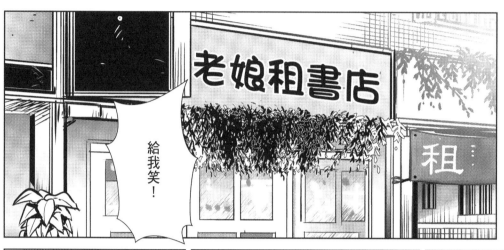

給我笑！

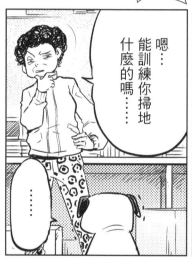

嗯…能訓練你掃地什麼的嗎……

……

這樣才可以討好來店的人客～

笑的再諂媚一點！

……

累斃！

哈哈哈

跟上才有晚飯吃喔…

這樣帶你去角色扮演一定很多人搶著拍你～哈哈！

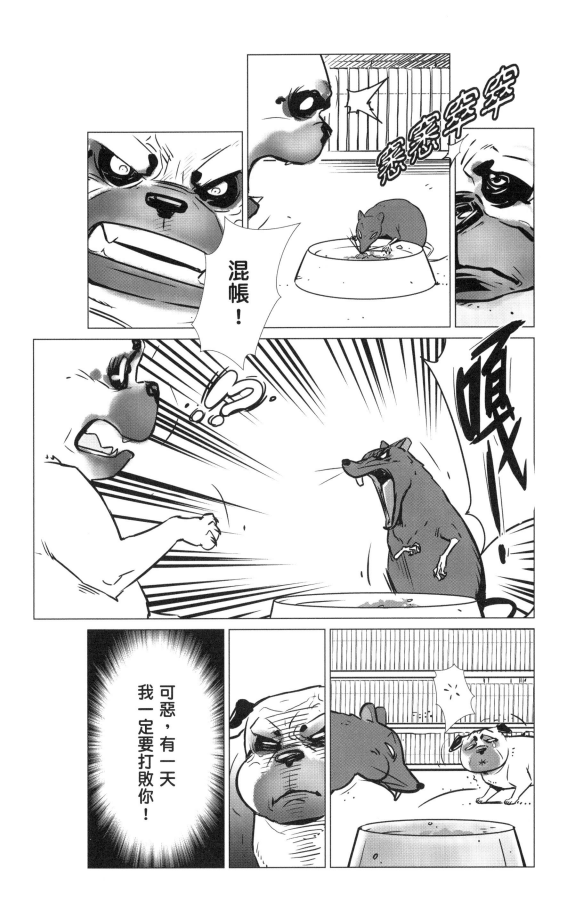

幾週後…

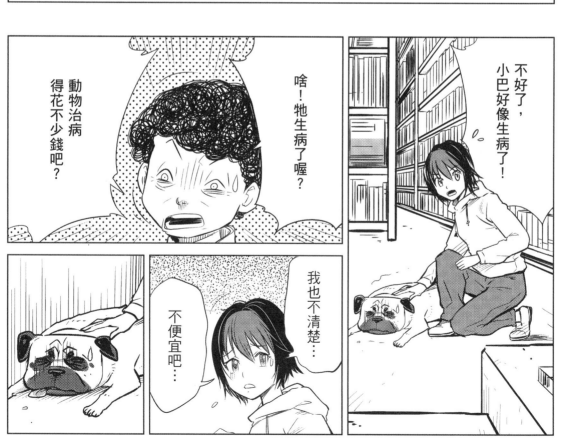

不好了，小巴好像生病了！

啥！牠生病了喔？

動物治病得花不少錢吧？

我也不清楚…

不便宜吧…

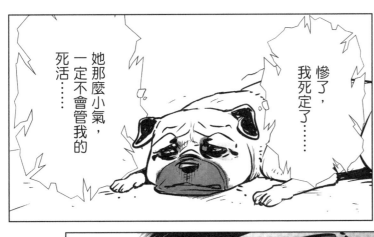

慘了，我死定了……

她那麼小氣，一定不會管我的死活……

咦？

快帶牠去看獸醫！

錢拿去！

不然是要看牠病死嗎？

奶奶？

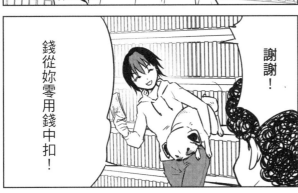

謝謝！

錢從妳零用錢中扣！

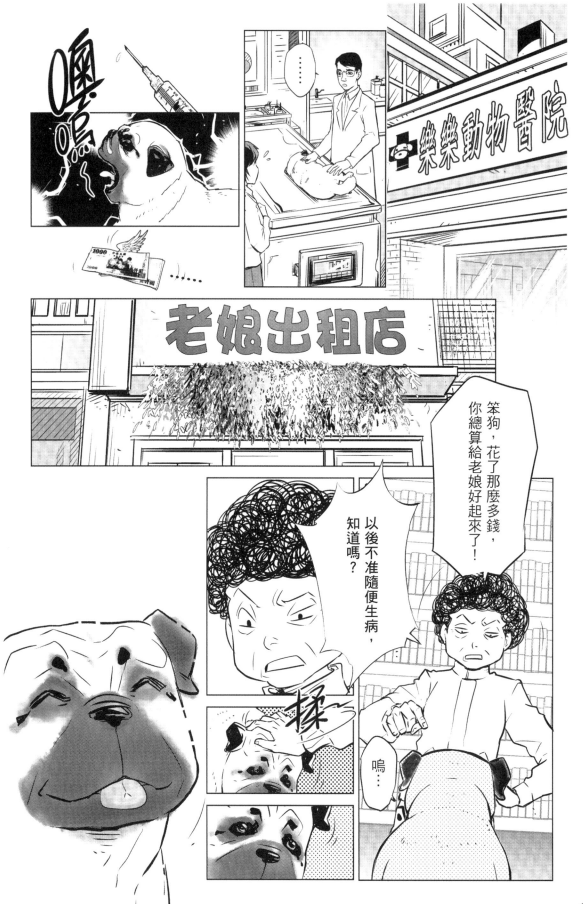

全新開幕

kirinno

似乎……

就是在這裡了!

妳們是不是
有撿到一條巴哥犬……

請問—

叮咚!

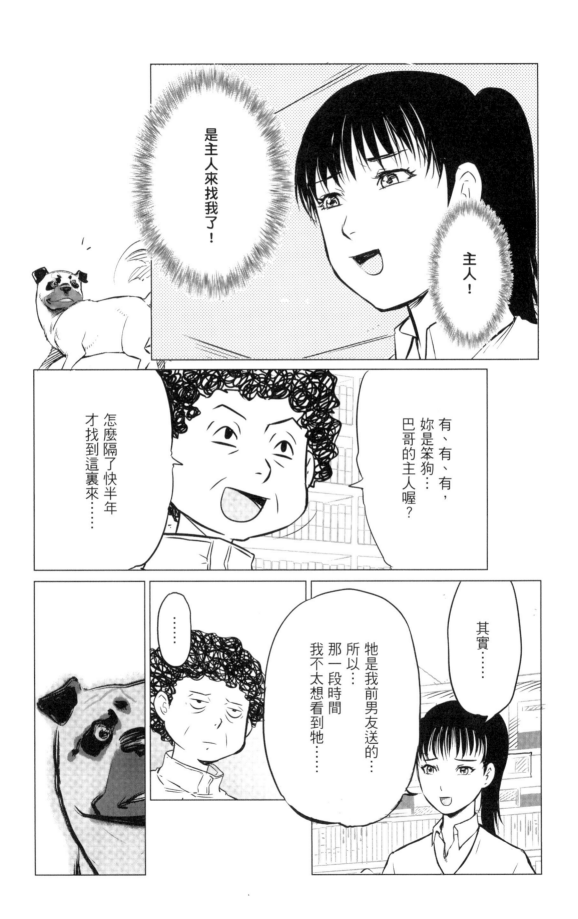

最近我才知道，這種狗還有點價值，所以⋯⋯

⋯⋯

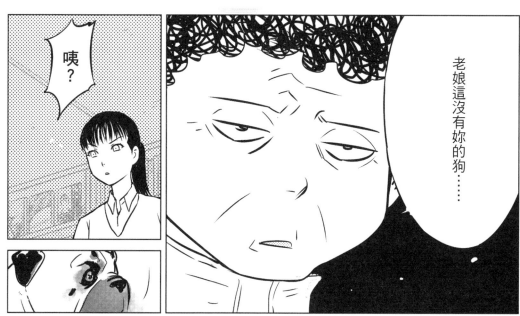

老娘這沒有妳的狗⋯⋯

咦？

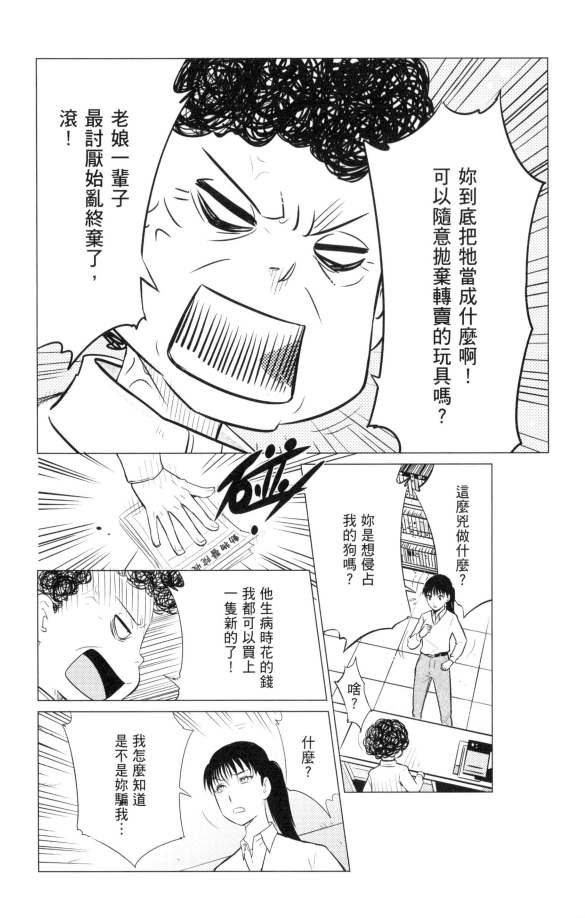

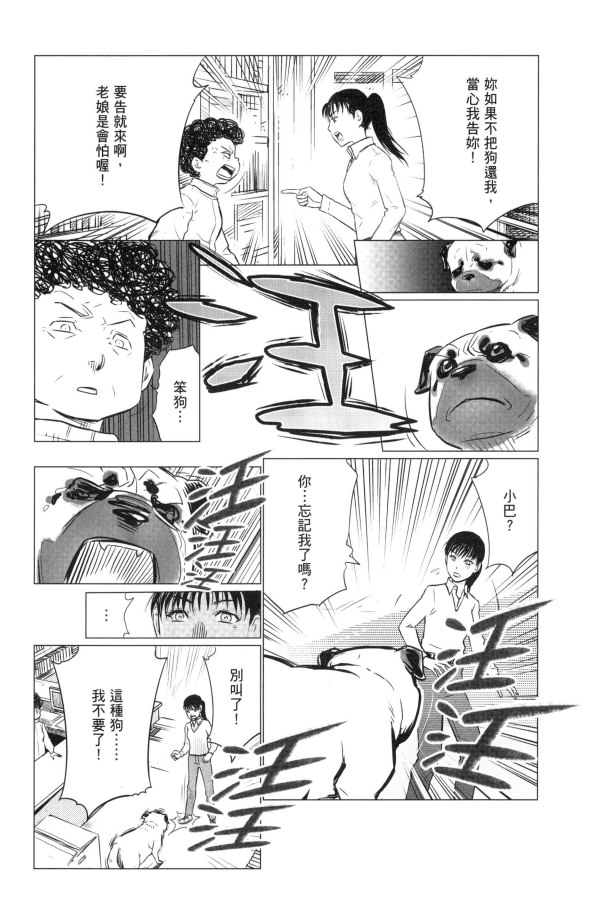

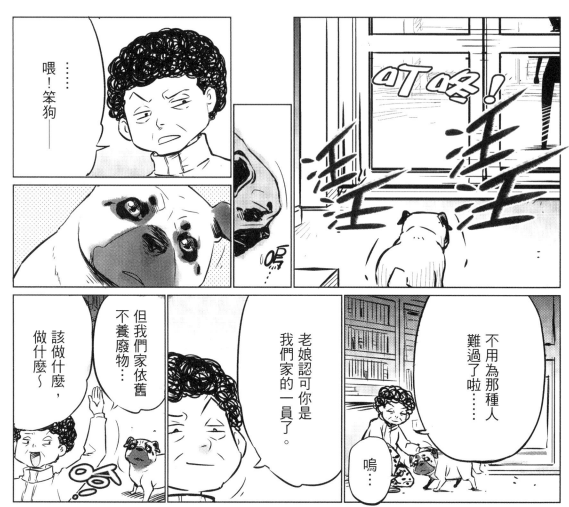

喂！笨狗——

老娘認可你是
我們家的一員了。

但我們家依舊
不養廢物……

該做什麼，
做什麼～

不用為那種人
難過了啦……

嗚…

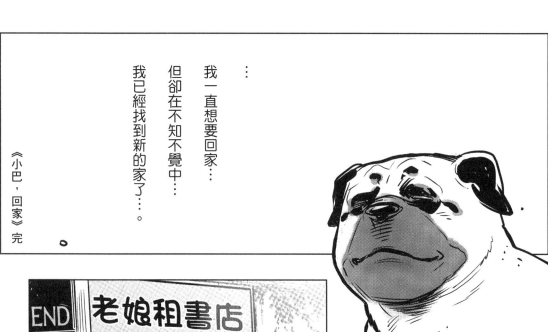

…
我一直想要回家…
但卻在不知不覺中…
我已經找到新的家了…。

《小巴，回家》完

END 老娘租書店

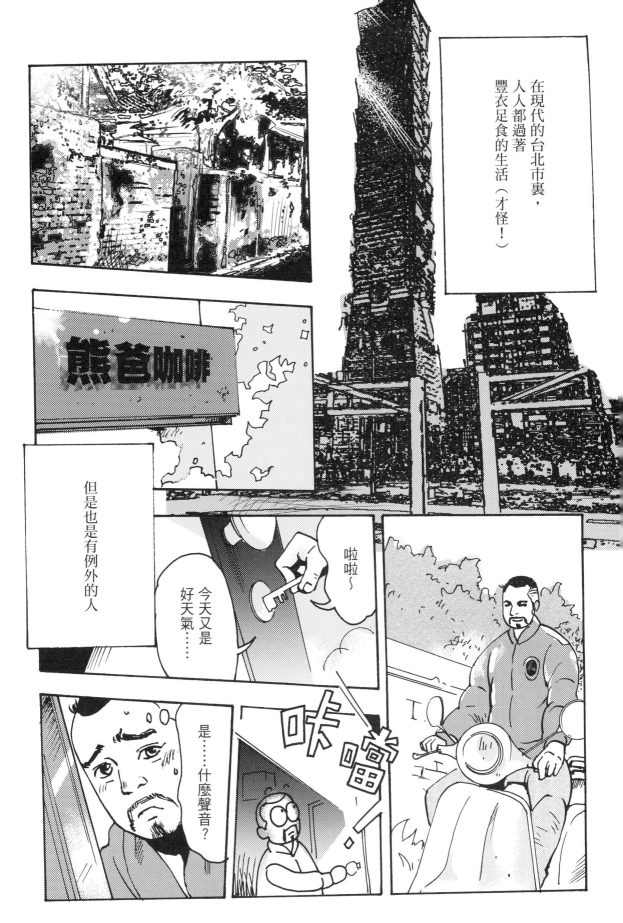

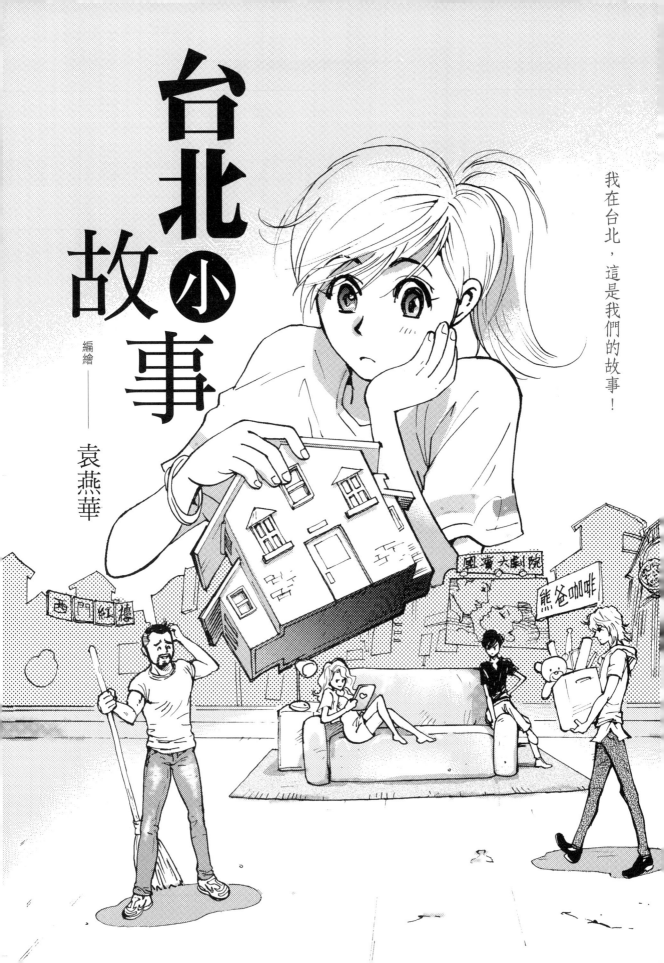

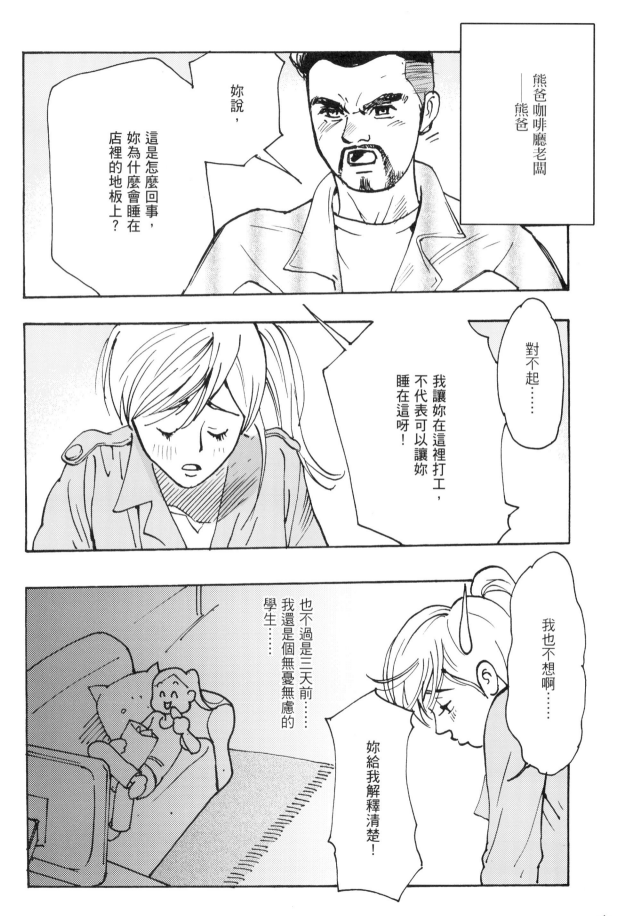

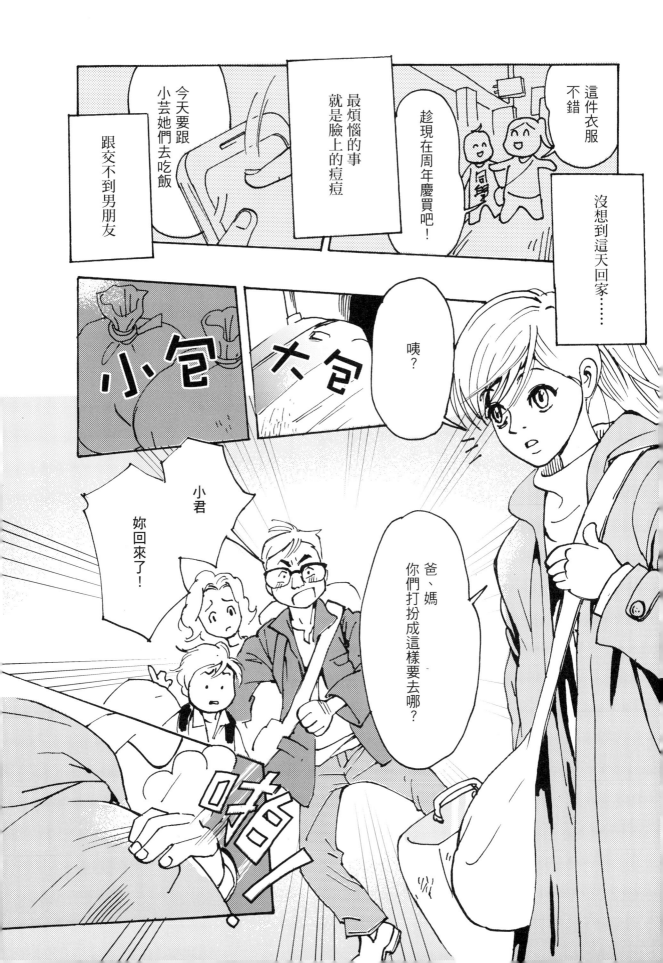

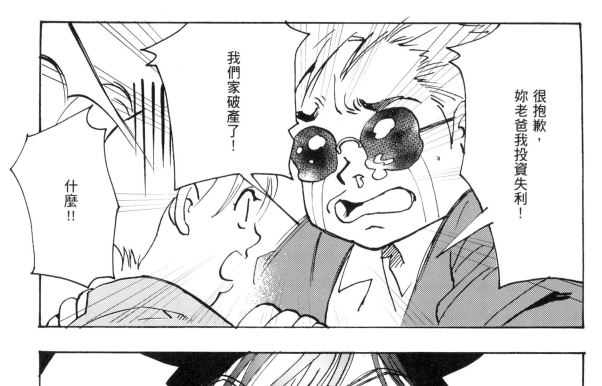

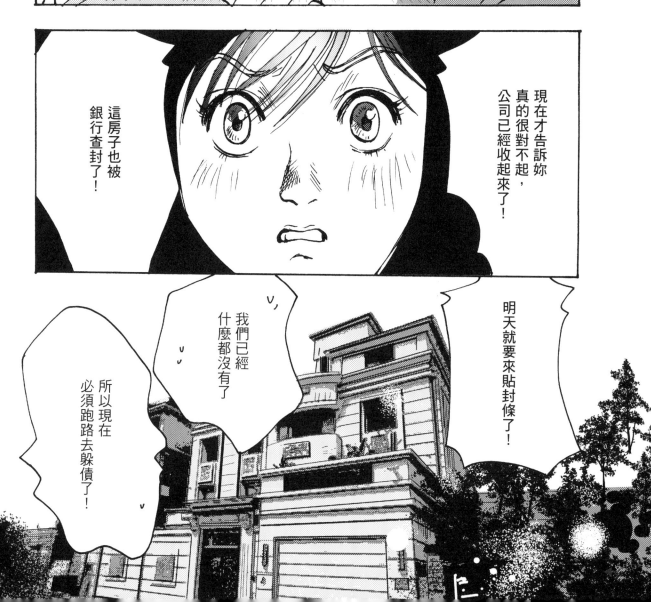

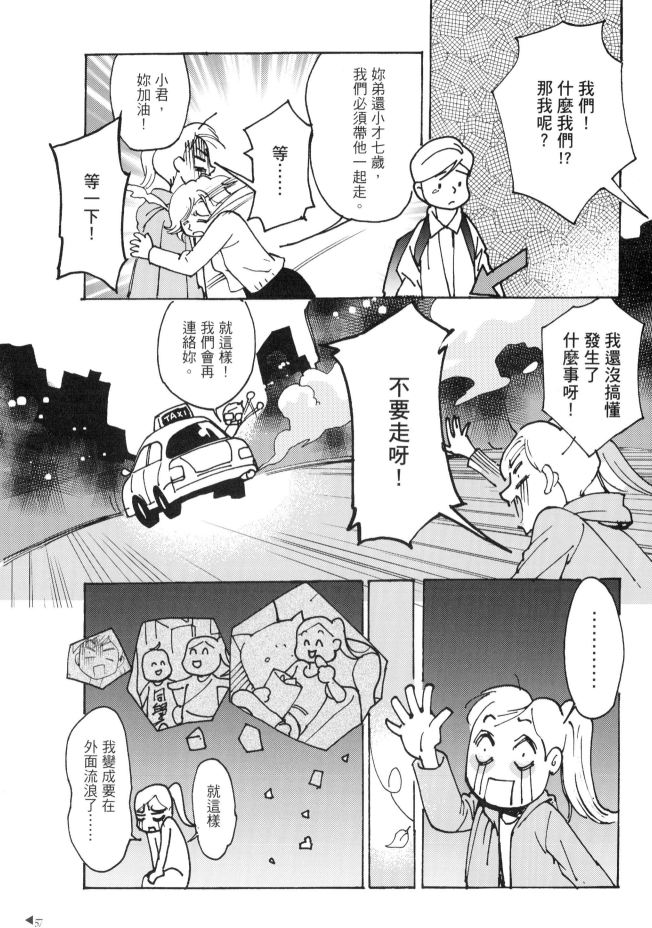

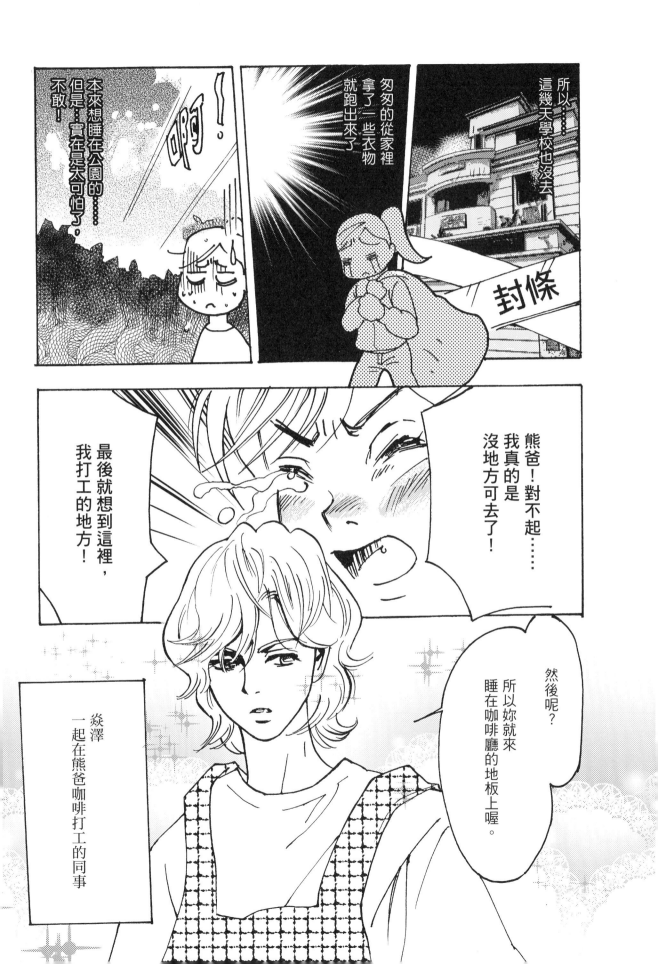

所以……這幾天學校也沒去了

匆匆的從家裡拿了一些衣物就跑出來了

本來想睡在公園的……但是……實在是太可怕了。不敢！

啊！

熊爸！對不起……我真的是沒地方可去了！

最後就想到這裡，我打工的地方！

然後呢？

所以妳就來睡在咖啡廳的地板上喔。

焱澤　一起在熊爸咖啡打工的同事

混蛋澤！你怎麼這麼冷血？
我也不想這樣呀？

不然你家借我住！

我才不要，那是妳的事

而且我家不准女生進來。

自己的事自己解決，你說對不對，熊爸？

……

嗚哇！

太可憐！太慘啦！

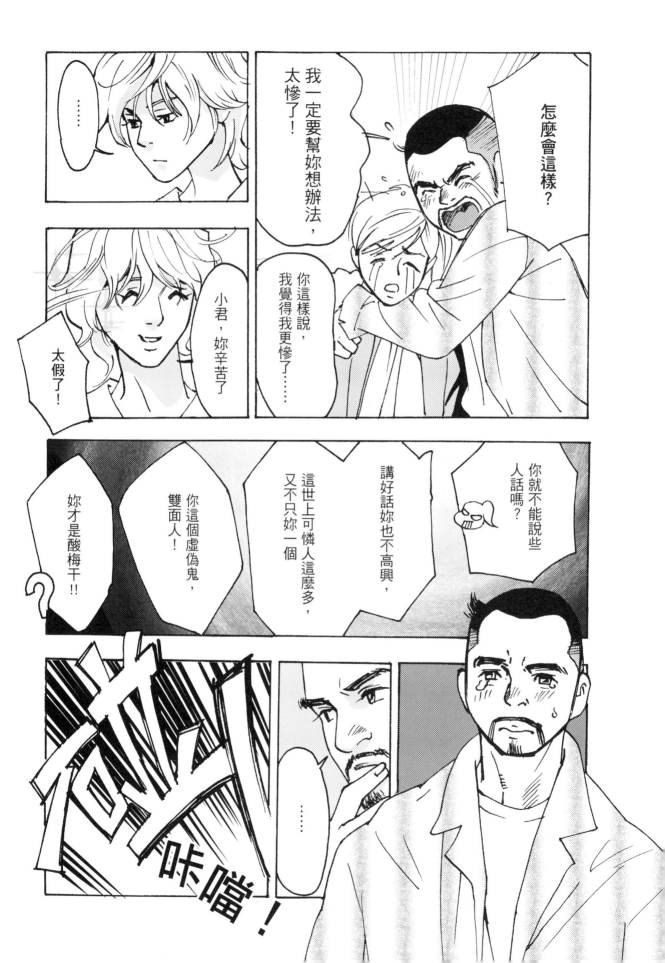

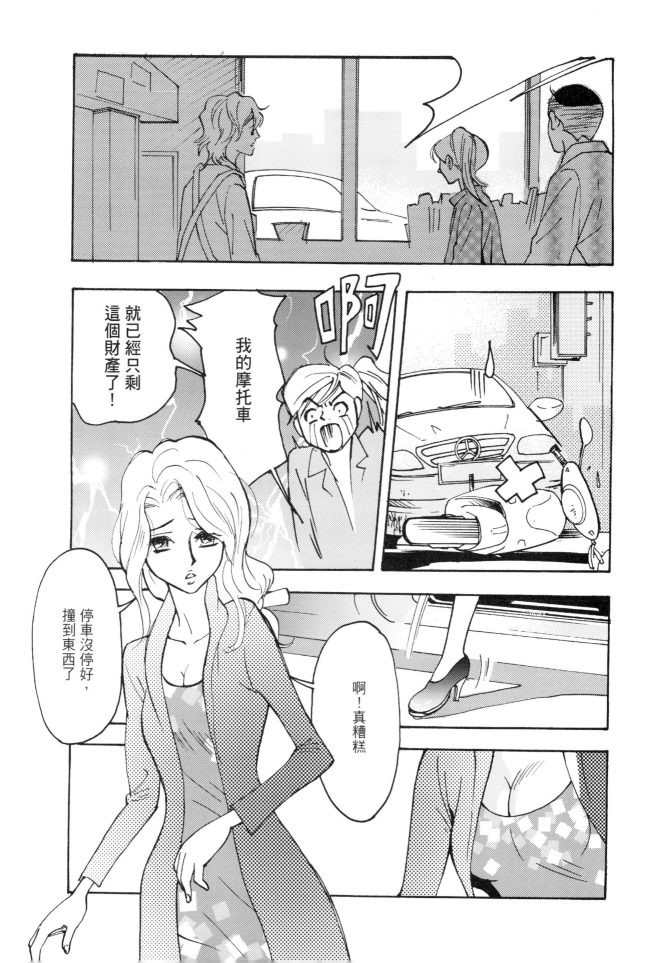

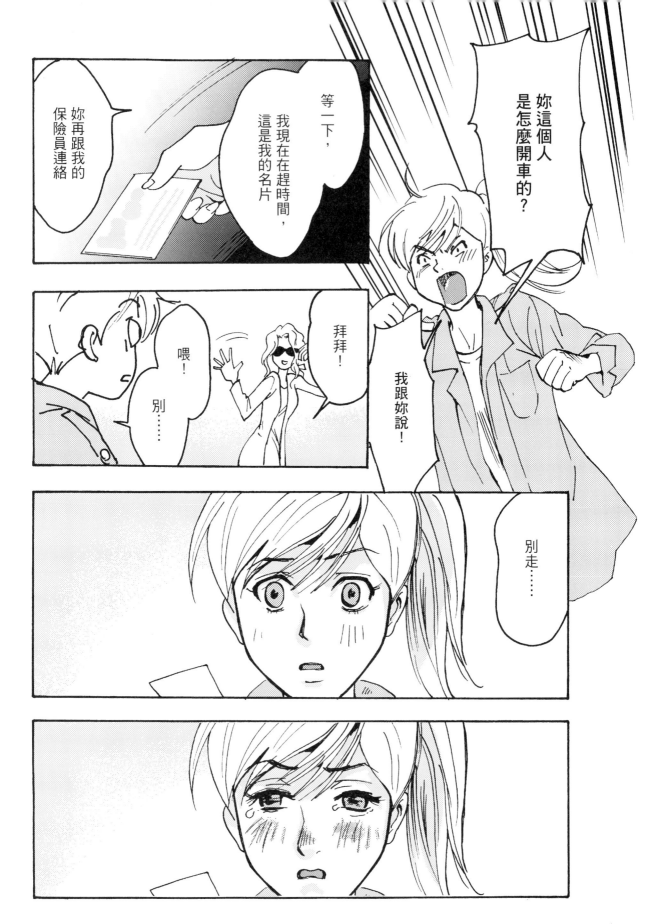

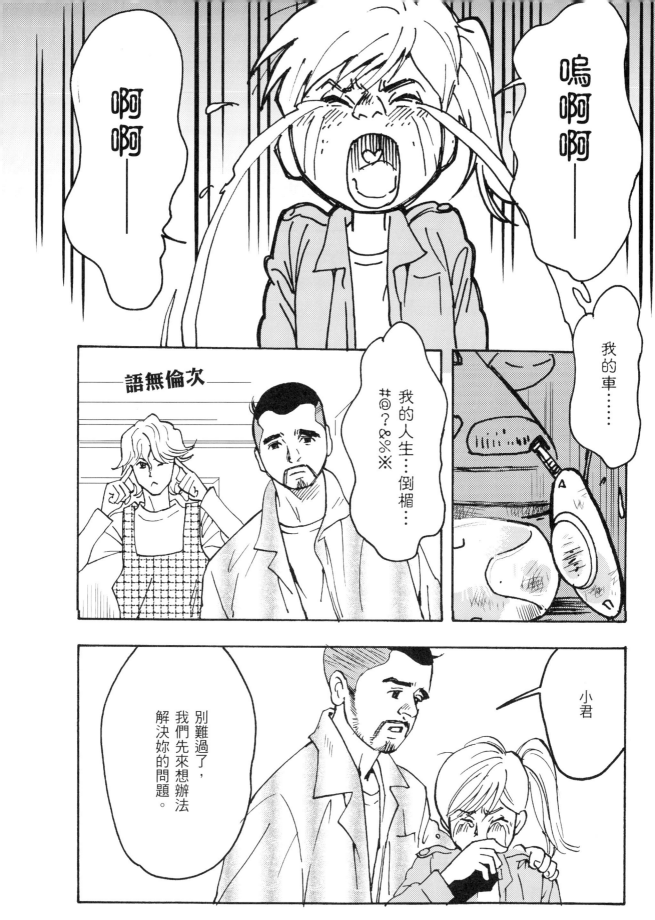

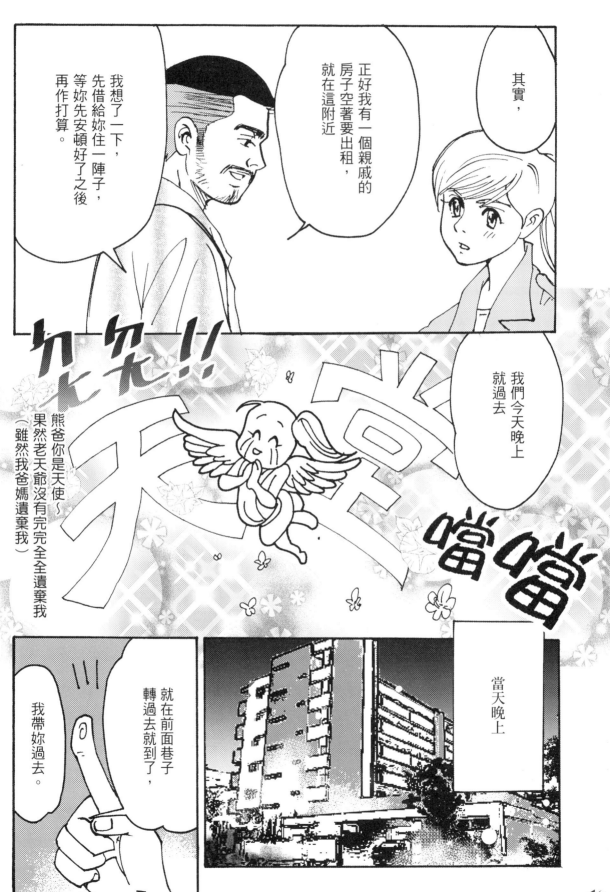

其實，

正好我有一個親戚的
房子空著要出租，
就在這附近

我想了一下，
先借給妳住一陣子，
等妳先安頓好了之後
再作打算。

我們今天晚上
就過去

夭夭!!
天堂
噹噹
熊爸你是天使～
果然老天爺沒有完完全全遺棄我
（雖然我爸媽遺棄我）

當天晚上

就在前面巷子
轉過去就到了，

我帶妳過去。

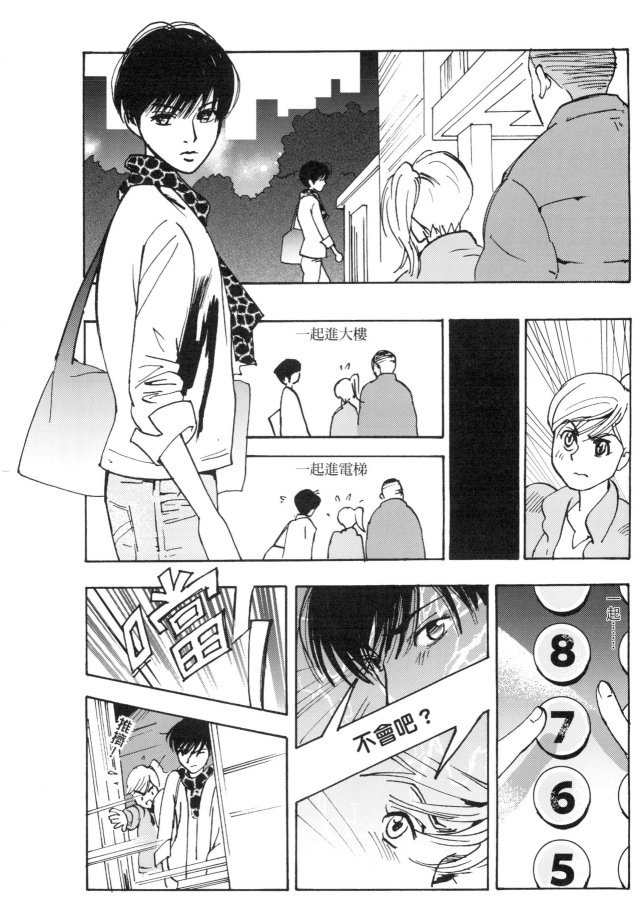

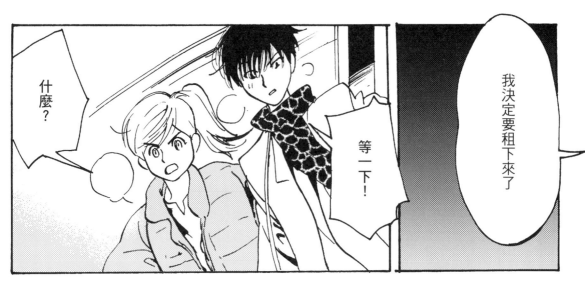

什麼？

等一下！

我決定要租下來了

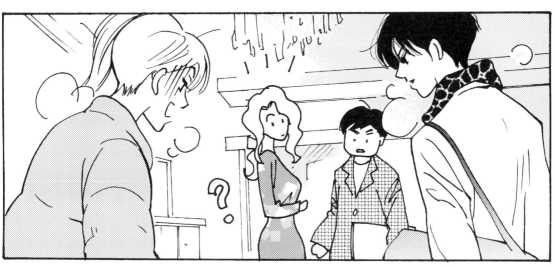

王先生，上次來看房子的時候，我不是說我要租了嗎？

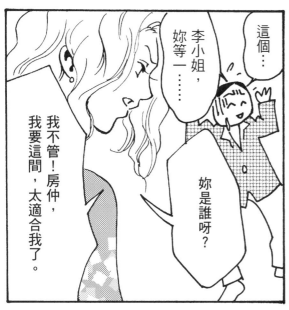

這個…李小姐，妳等一……

妳是誰呀？

我不管！房仲，我要這間，太適合我了。

這是怎麼搞的？老天爺果然不會對我這麼好⋯⋯我果然沒有住電梯大樓的命！到手的住處飛了

妳才是誰勒？口氣這麼大，我已經都要簽合約了

那又怎麼樣，妳又沒真的開始住！

房仲你過來，我願意付一倍的錢租！！

兩位⋯⋯

有錢了不起啊？先來的先住！

⋯⋯

那要不要考慮一下⋯⋯

既然你們都這麼有興趣，房子也夠大

最怕這種場面了⋯⋯

大家請冷靜一下

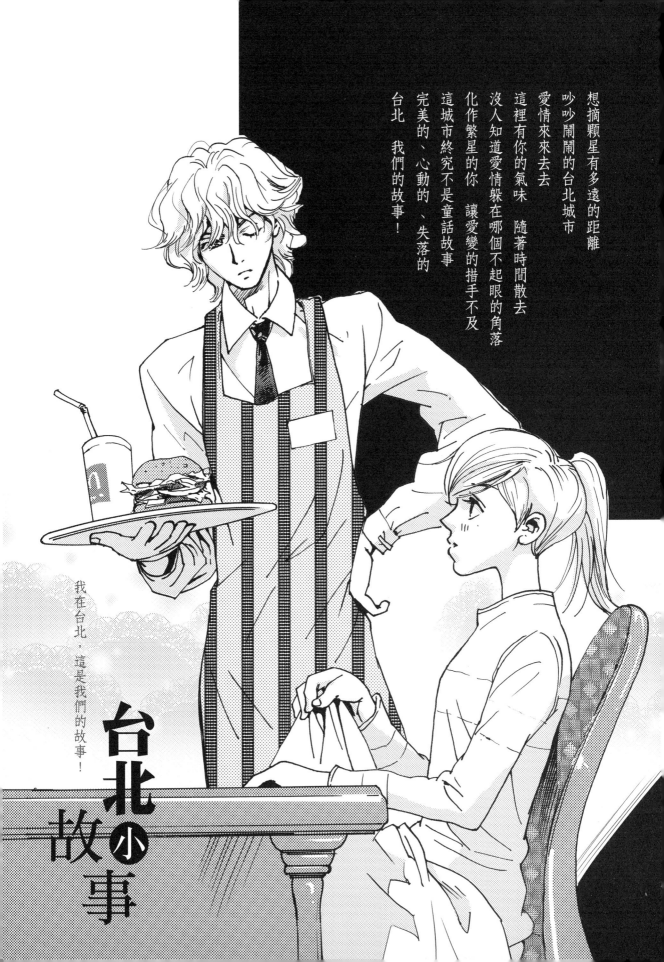

想摘顆星有多遠的距離
吵吵鬧鬧的台北城市
愛情來來去去
這裡有你的氣味　隨著時間散去
沒人知道愛情躲在哪個不起眼的角落
化作繁星的你　讓愛變的措手不及
這城市終究不是童話故事
完美的、心動的、失落的
台北　我們的故事！

我在台北，這是我們的故事！

台北小故事

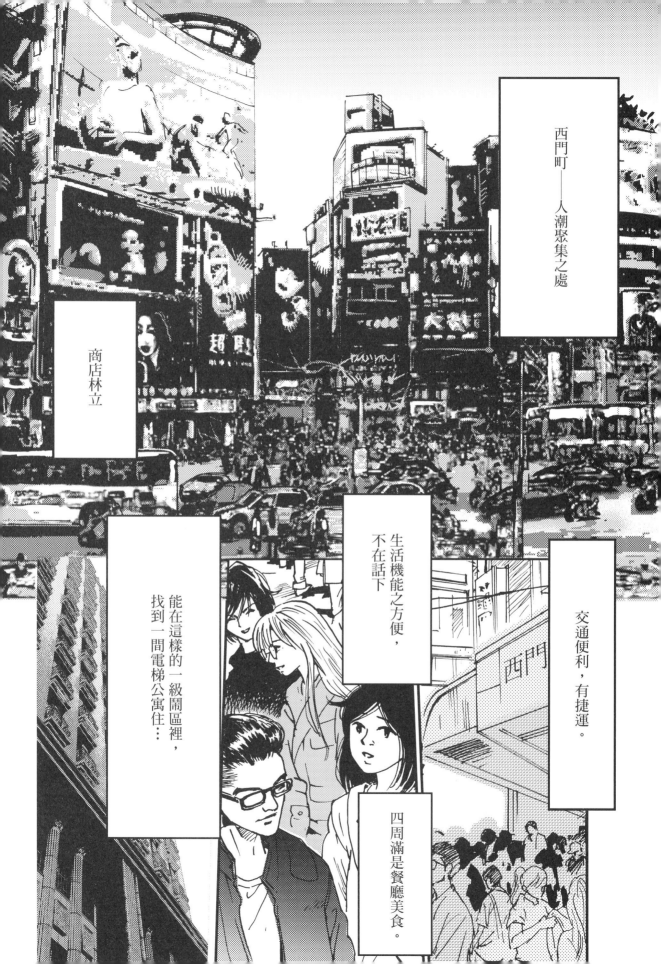

西門町——人潮聚集之處

商店林立

生活機能之方便，不在話下

能在這樣的一級鬧區裡，找到一間電梯公寓住…

交通便利，有捷運。

四周滿是餐廳美食。

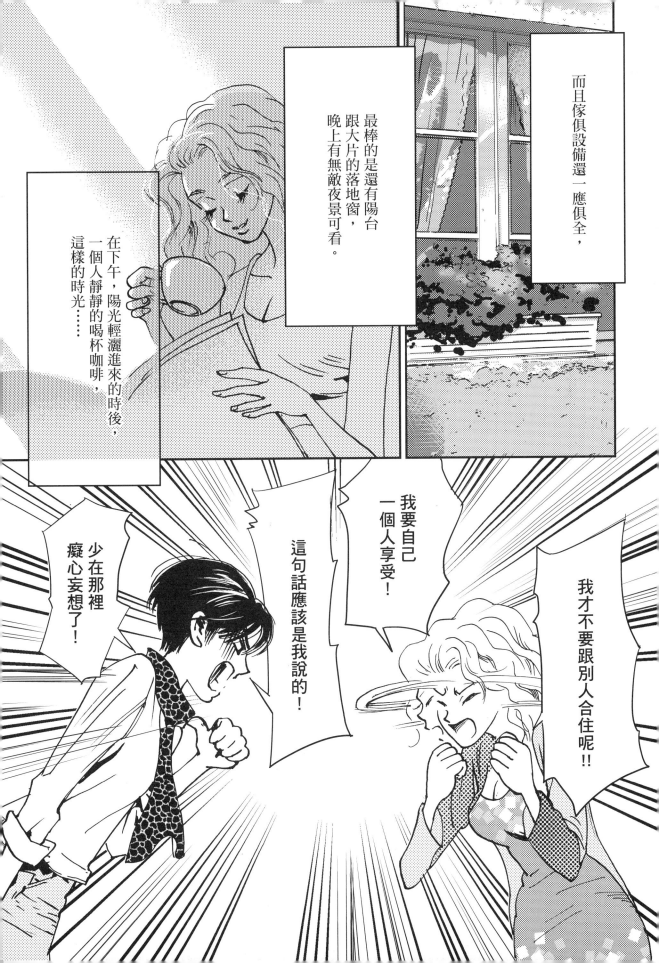

而且傢俱設備還一應俱全，

最棒的是還有陽台跟大片的落地窗，晚上有無敵夜景可看。

在下午，陽光輕灑進來的時後，一個人靜靜的喝杯咖啡，這樣的時光……

我要自己一個人享受！

這句話應該是我說的！

少在那裡癡心妄想了！

我才不要跟別人合住呢!!

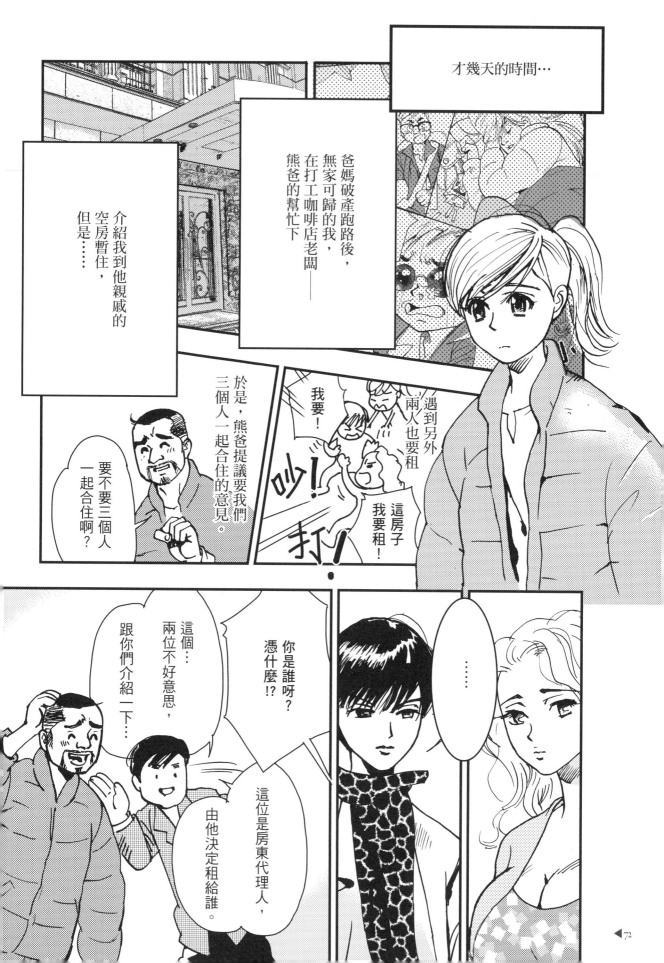

才幾天的時間…

爸媽破產跑路後，
無家可歸的我，
在打工咖啡店老闆——
熊爸的幫忙下

介紹我到他親戚的
空房暫住，
但是……

於是，熊爸提議要我們
三個人一起合住的意見。

我要！

兩人也要租
遇到另外

這房子
我要租！

吵！

打！

要不要三個人
一起合住啊？

這個…
兩位不好意思，
跟你們介紹一下…

你是誰呀？
憑什麼!?

…

這位是房東代理人，
由他決定租給誰。

72

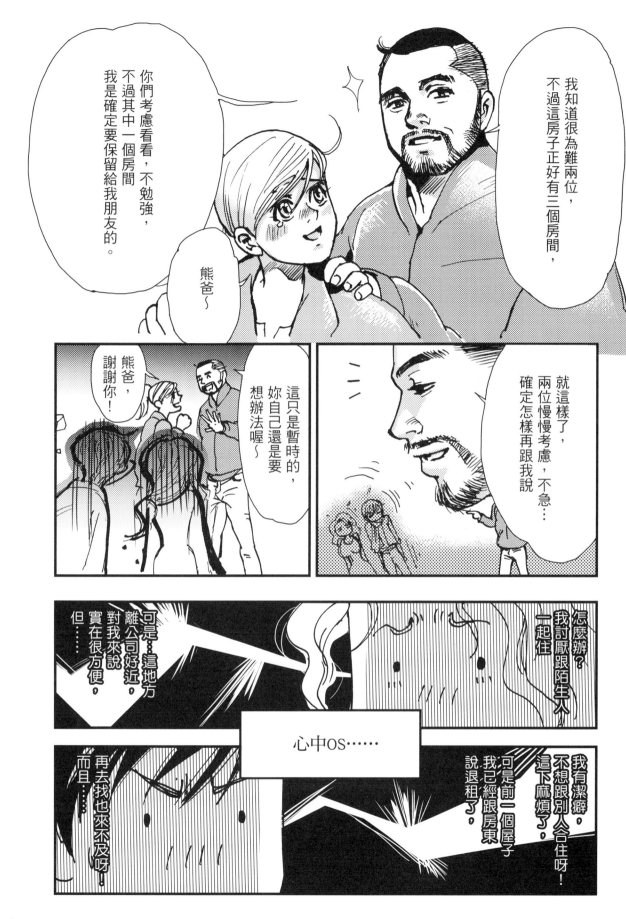

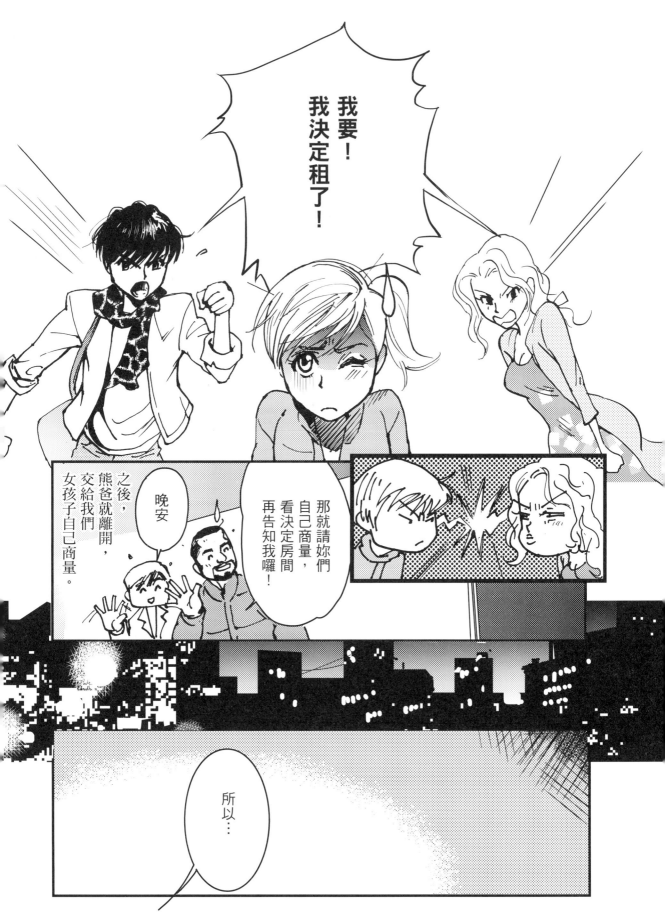

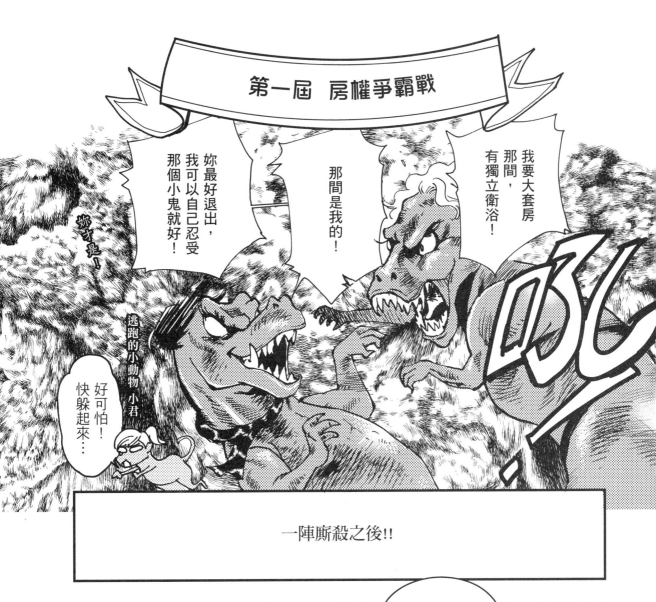

第一屆　房權爭霸戰

我要大套房那間，有獨立衛浴！

那間是我的！

妳最好退出，我可以自己忍受那個小鬼就好！

妳才是——

逃跑的小動物 小君

好可怕！快躲起來…

一陣厮殺之後!!

OK

就這樣！

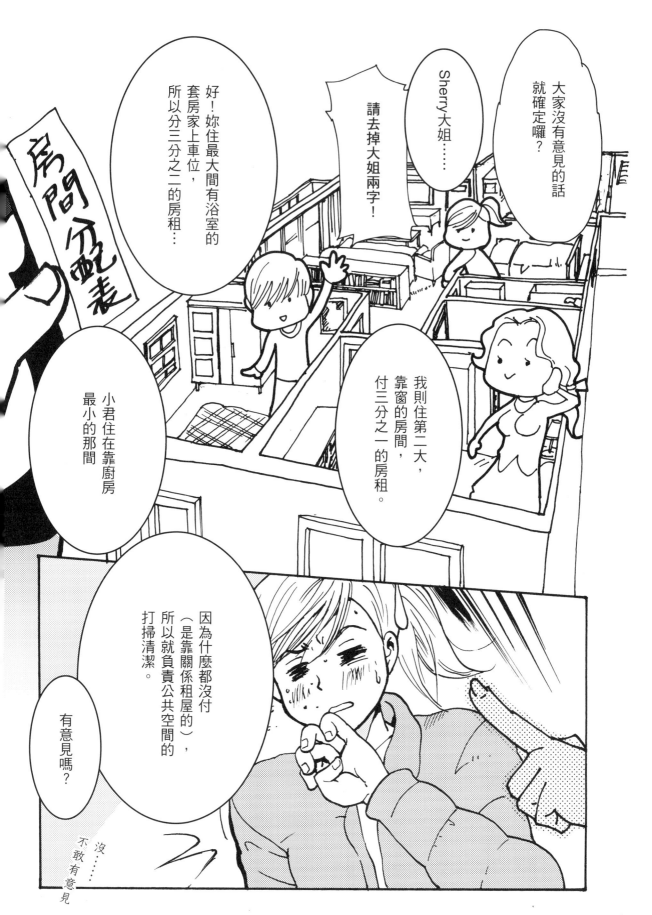

那就是這樣決定囉？

嗯！

我明天一早跟房仲說

OK！那我們走了。

妳要一起走嗎？

啊……一起走？

唉喲～不用了，我…我等一下再自己走。

走囉！

喔？好

拜拜！

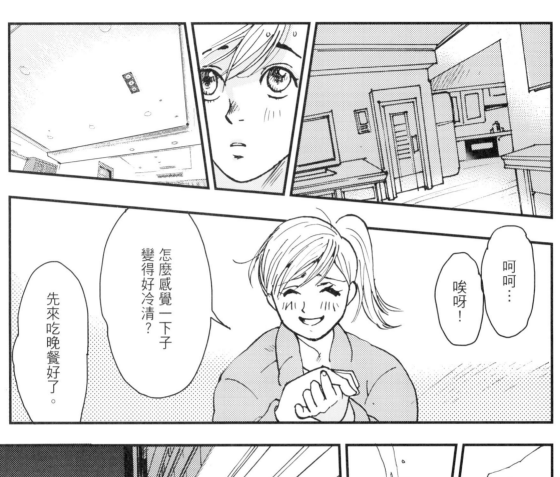

呵呵…

唉呀!

怎麼感覺一下子變得好冷清?

先來吃晚餐好了。

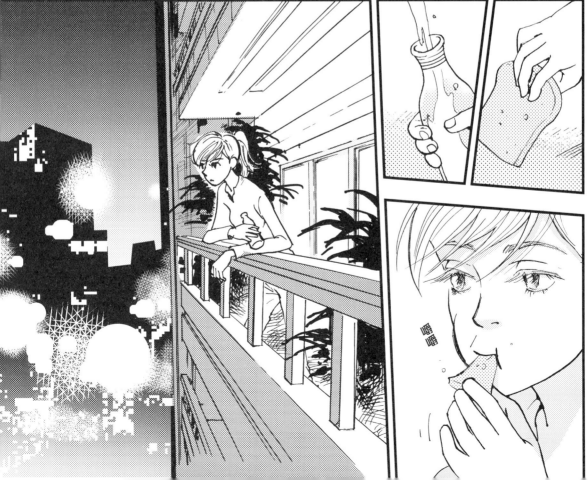

嚼嚼

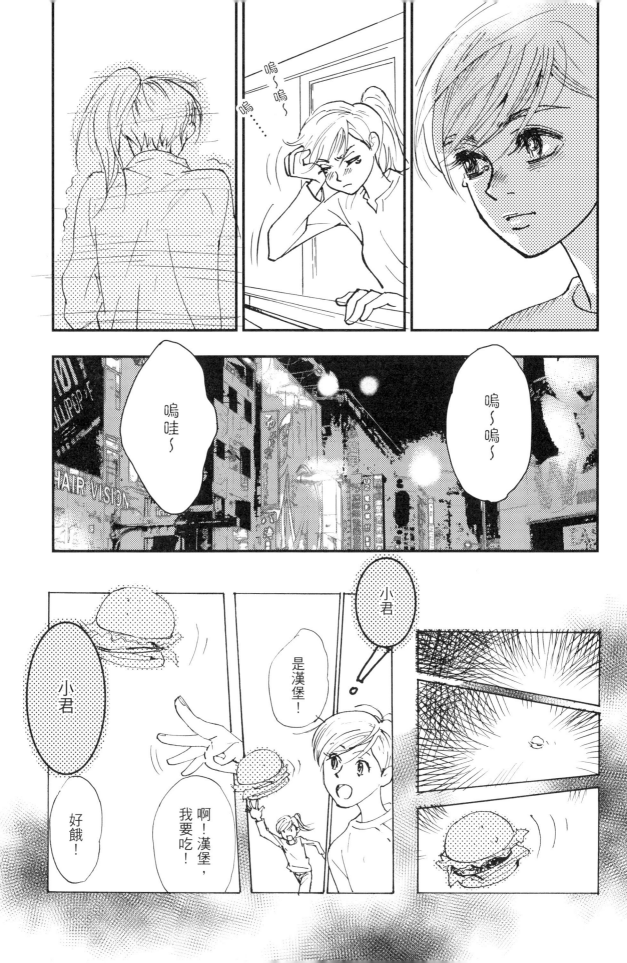

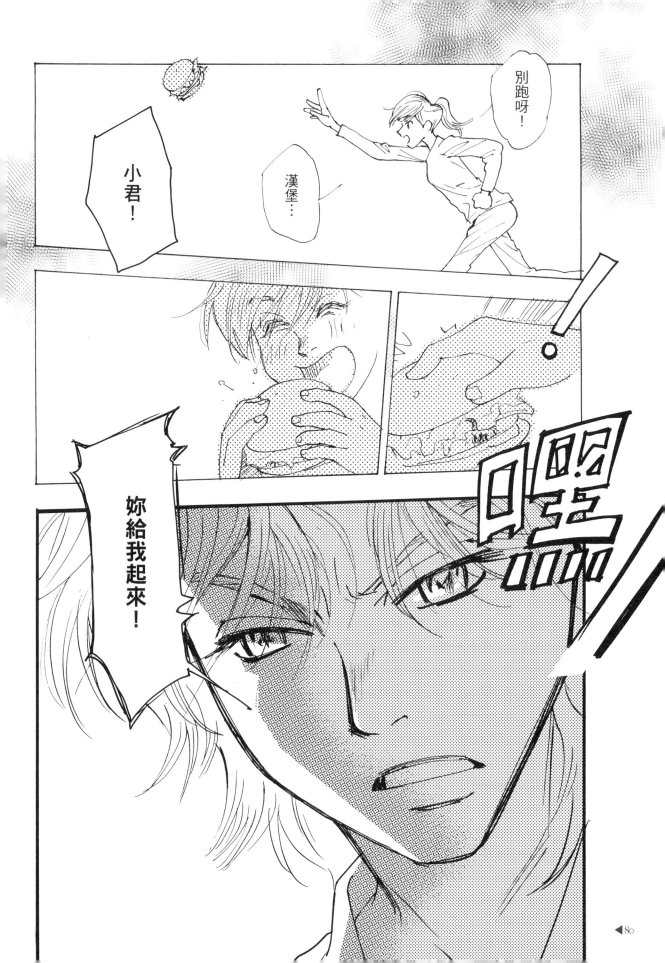

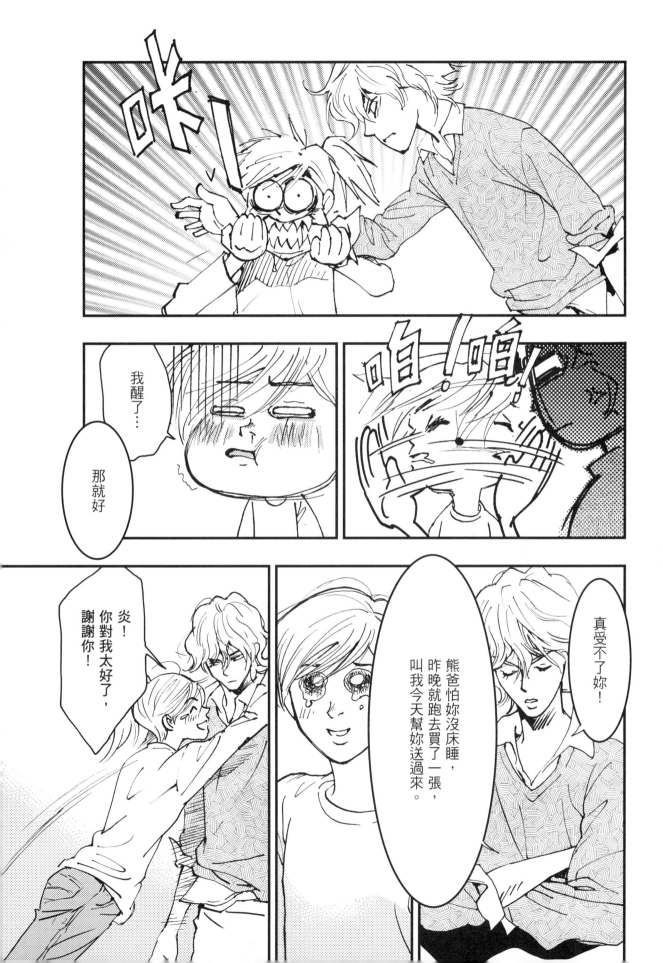

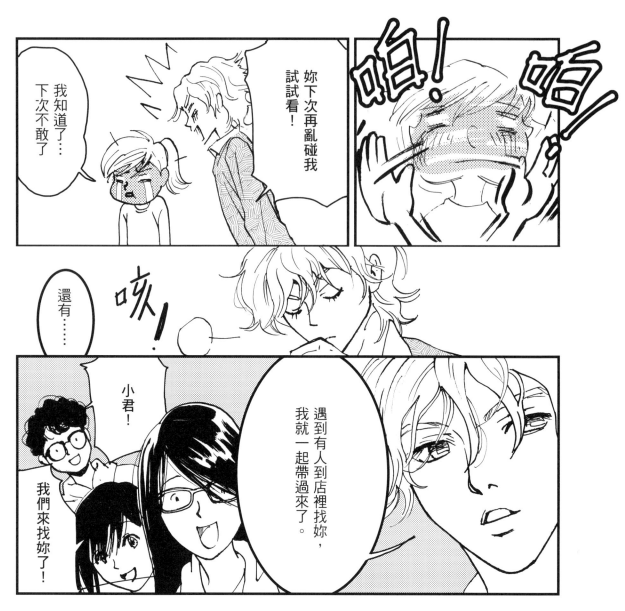

我知道了…
下次不敢了

妳下次再亂碰我試試看！

啪！ 啪！

還有……

咳！

小君！

我們來找妳了！

遇到有人到店裡找妳，我就一起帶過來了。

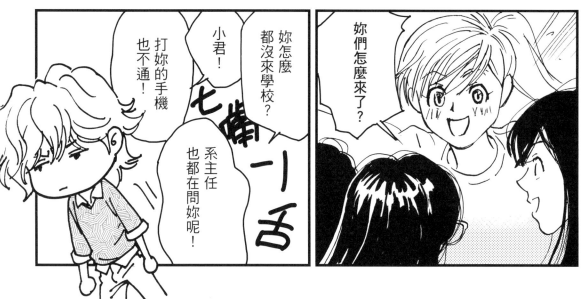

妳們怎麼來了？

妳怎麼都沒來學校？

小君！

打妳的手機也都不通！

七嘴八舌

系主任也都在問妳呢！

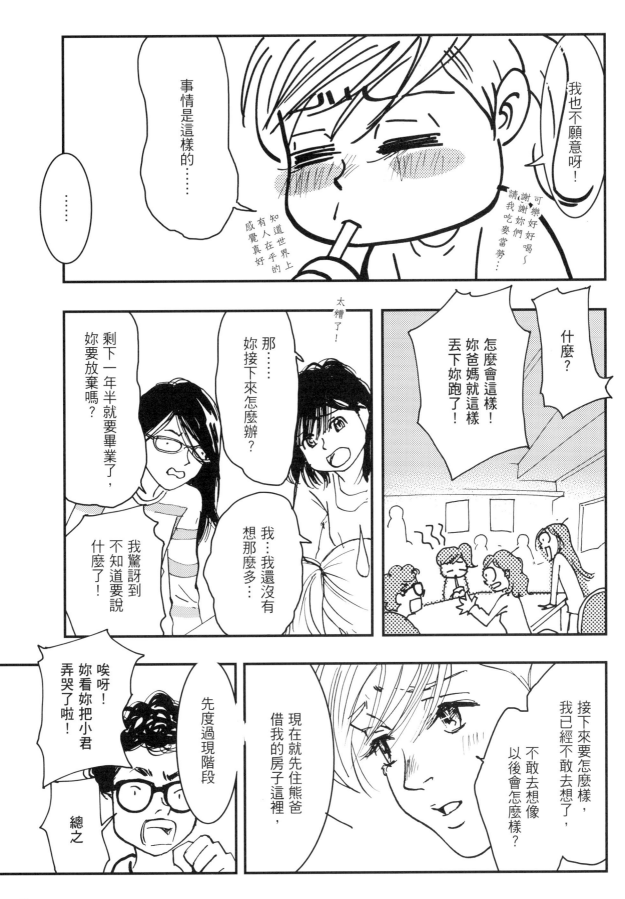

知道嗎？

嗯⋯

妳還有我們在

真的有需要幫忙時，

不要一個人默默忍耐

對！

今天我們先回去了，妳要照顧好自己喔！

有問題要馬上叩我們喔！

好～

接下來⋯要怎麼辦？

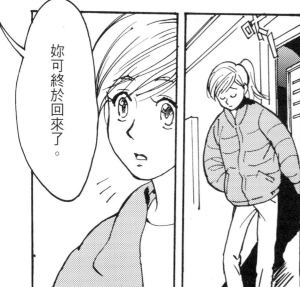

妳可終於回來了。

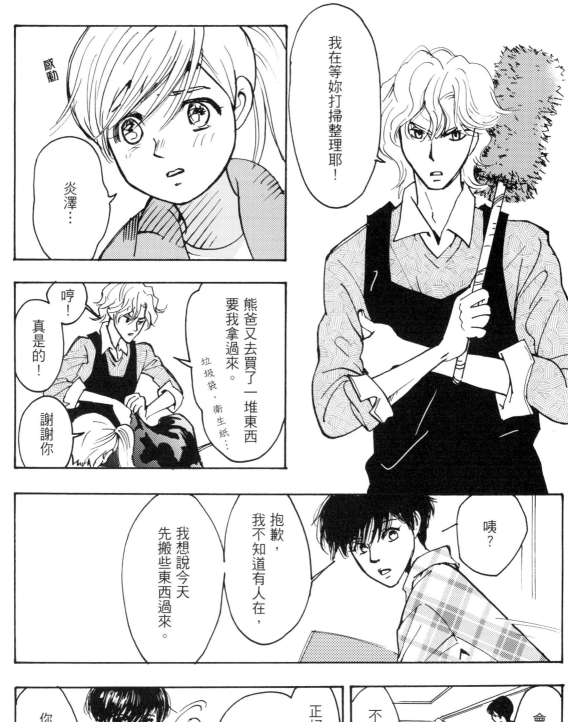

我在等妳打掃整理耶！

感動

炎澤...

哼！真是的！謝謝你

熊爸又去買了一堆東西要我拿過來。

垃圾袋、衛生紙...

抱歉，我不知道有人在，我想說今天先搬些東西過來。

咦？

你們要不要一起喝？

正好！我有朋友送我的紅酒，還在煩惱一個人喝不完。

不會

會打擾你們嗎？

好呀！那要不要一起吃晚餐，我叫披薩來吃。

好呀！

這個人是誰呀？裝熟魔人？有討厭的氣息……

哇！這還蠻好吃的！

趁熱吃還沒有餐具，先用紙杯喝吧！

在陽台吃雖然很冷，但夜景好棒。

扣

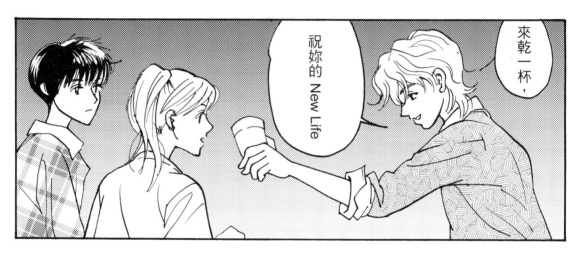

祝妳的 New Life

來乾一杯,

乾杯

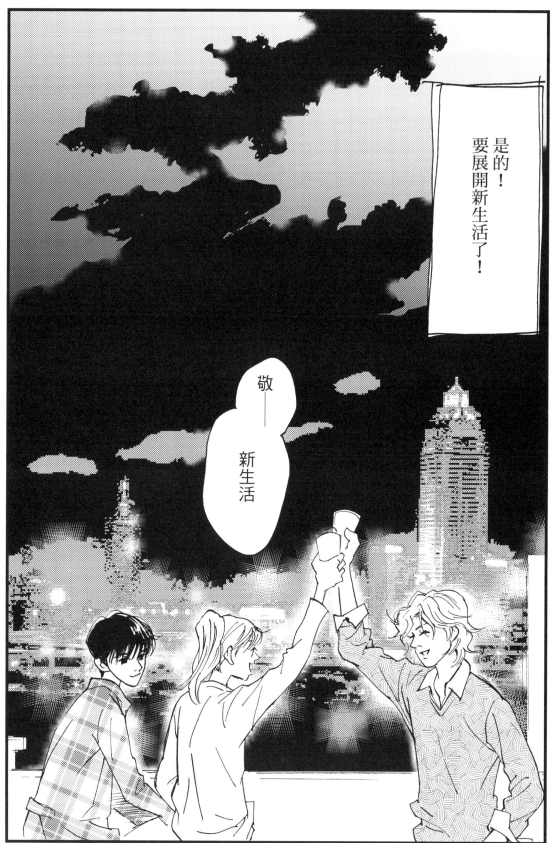

浪漫

作者的靈感碎碎念

創作，是一件要命浪漫的事。

「來畫個喜劇漫畫吧？」
與編輯朋友喝咖啡時，提出的建議！

不知道讀者中有多少人曾經離開家，在外跟朋友甚或陌生人合宿過，有時候是同事、朋友，有時候是同學。我覺得有這樣的經驗真的是很棒很特別！這樣的過程中會有很多的摩擦、衝突，但也會得到很多的溫暖幫助！認識了各式各樣的人，學會接受不同的觀念。

確實我還沒畫過喜劇漫畫。所以當提到喜劇時，第一個閃過腦袋的就是一群年輕人的外宿生活。這就是「台北小故事」的起頭。藉由主角小君這個角色，被迫跟人合宿開始，帶出台北這個都會裡各式各樣的人，每個角落的風景跟可能會發生的形形色色的故事。關於夢想、浪漫跟……鬼故事！？呵呵，歡迎大家跟著傻氣的小君，高冷的小敏跟任性的Sherry，以及咖啡店裡毒舌的炎澤和溫柔的熊哥，這麼樣的一群夥伴，一起開心，奮鬥與打屁加油。

這故事製作許久，幾經波折。終於在這有紀念性的一期刊出。連續一、二回一起，希望大家看的愉快滿足。

袁燕華

2015.12

從這邊開始是從左翻區歐！

歡迎來到 浪漫路口

右翻頁的漫畫就看到這裡，
接下來請換從左翻第一頁開始吧！
謝謝您的耐心閱讀。

棒棒！

屬於我們的故事～
新吉拉的誕生
很快就會出現歐！

大家好！

首批限量商品
要在哪裡買啊？

日本哥吉拉設定大師
西川伸司
專為台灣精心繪製

Shinzilla 新吉拉

穿越億萬個星球、沉睡了幾千年的歲月
終於在群山環繞的美麗山林中甦醒了……

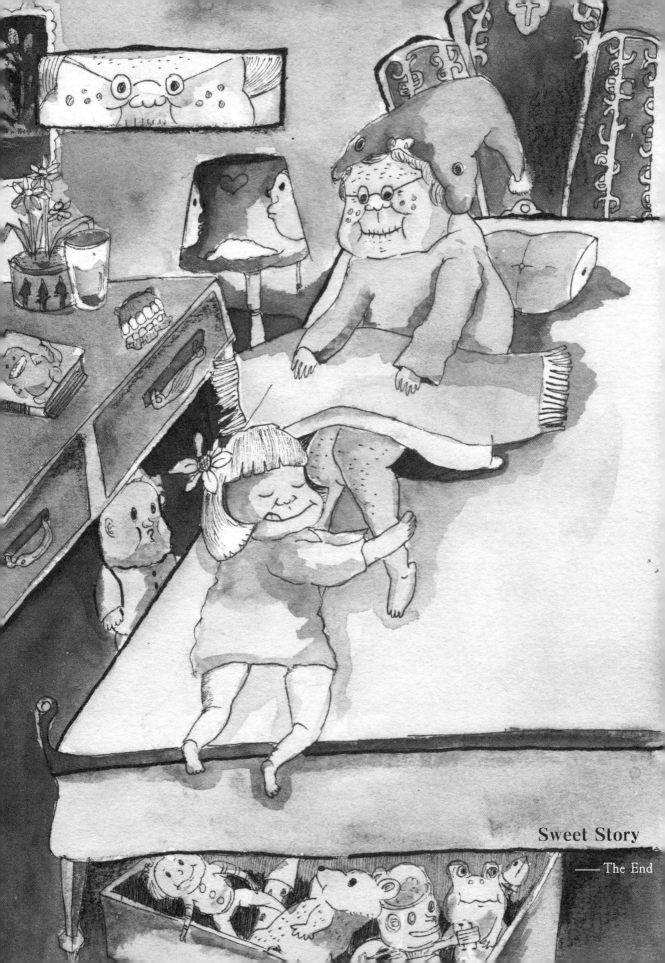

Sweet Story

—— The End

故
事
·
甜
蜜
的
負
擔

ASIA CREATIVE COMIC COLLECTION

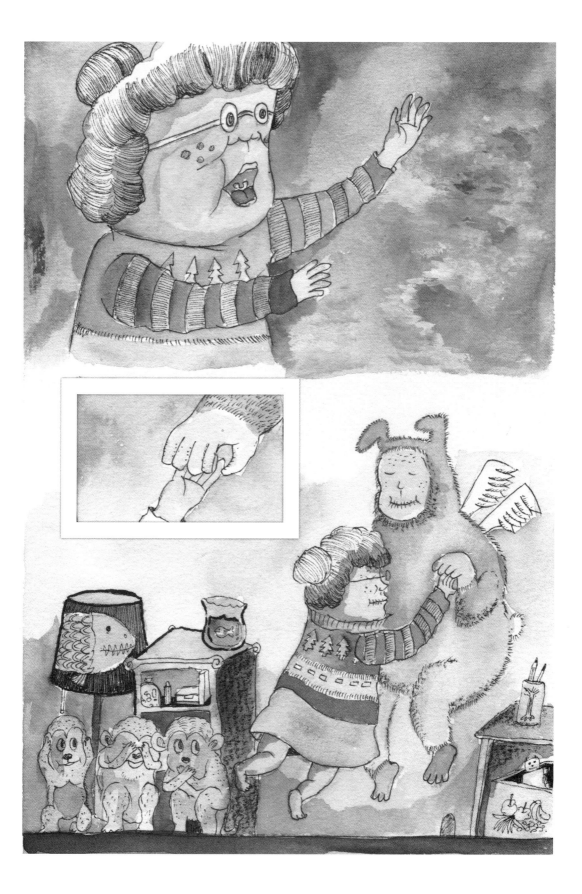

浪漫

Sweet Story

編繪────仰高

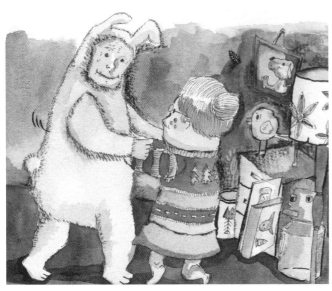

故事・甜蜜的負擔

ASIA CREATIVE COMIC COLLECTION

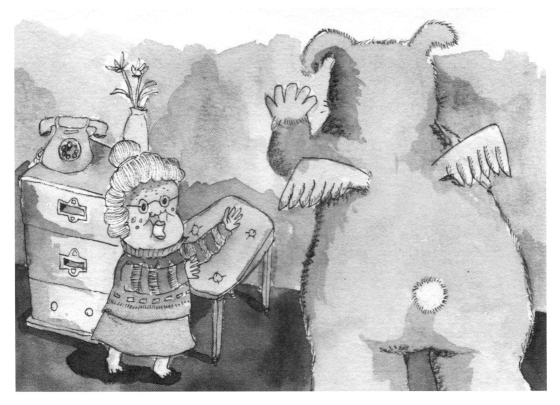

浪漫

Sweet Story

編繪———仰高

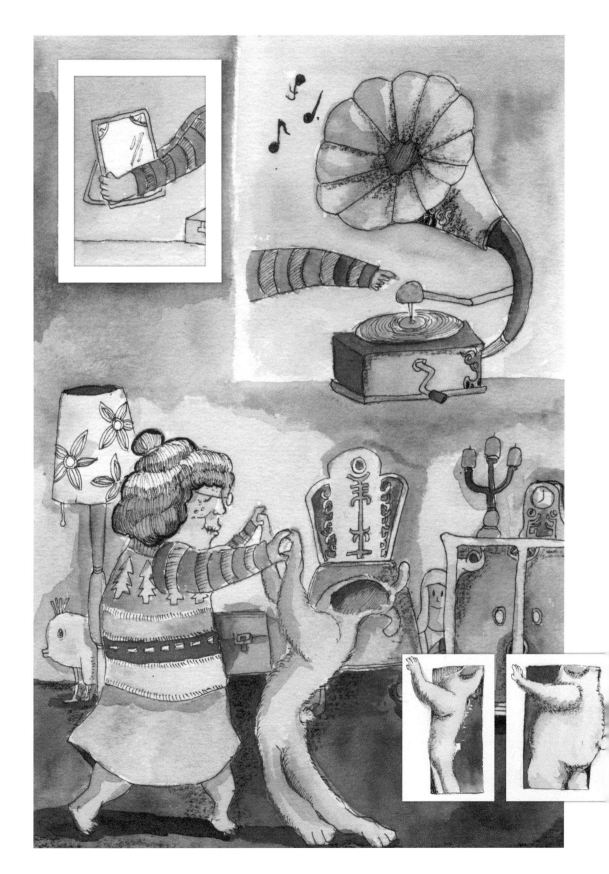

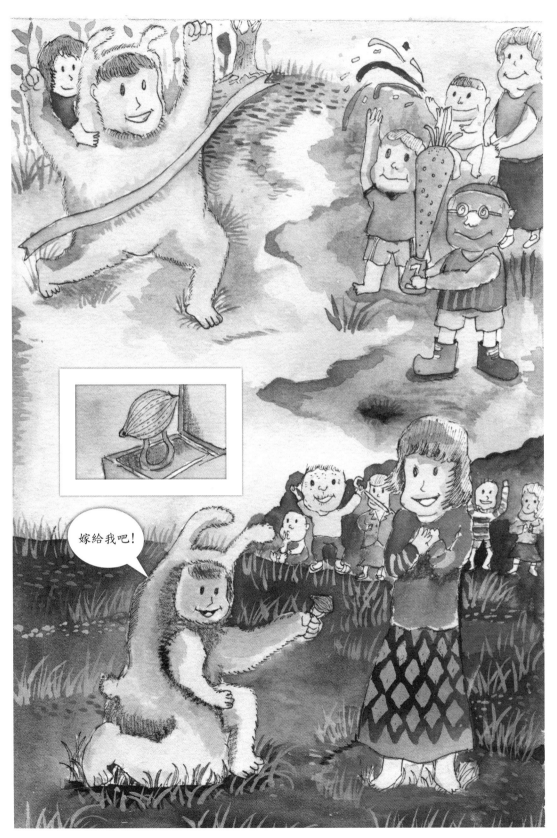

浪漫

Sweet Story

編繪────仰高

58年前～

歡迎各位村民參加我們一年一度的豐收大會

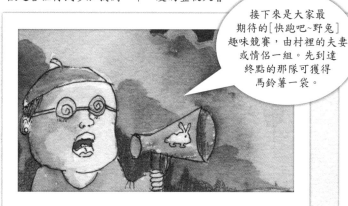

接下來是大家最期待的［快跑吧~野兔］趣味競賽，由村裡的夫妻或情侶一組。先到達終點的那隊可獲得馬鈴薯一袋。

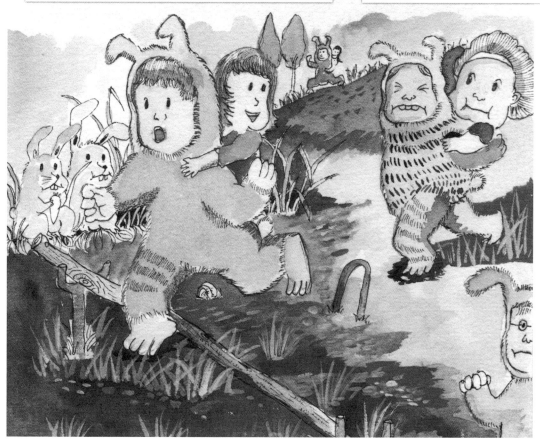

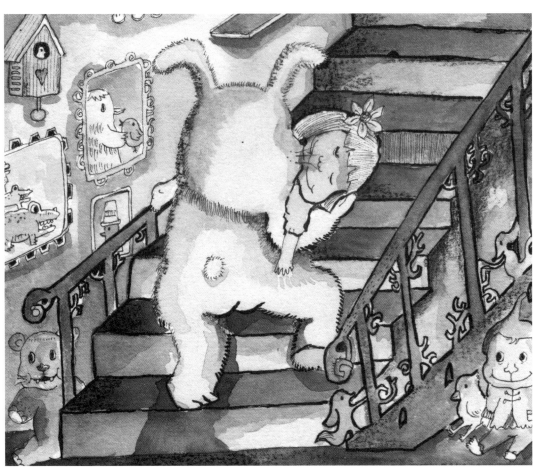

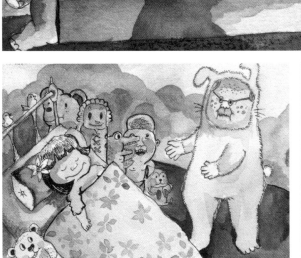

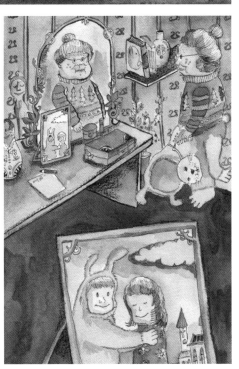

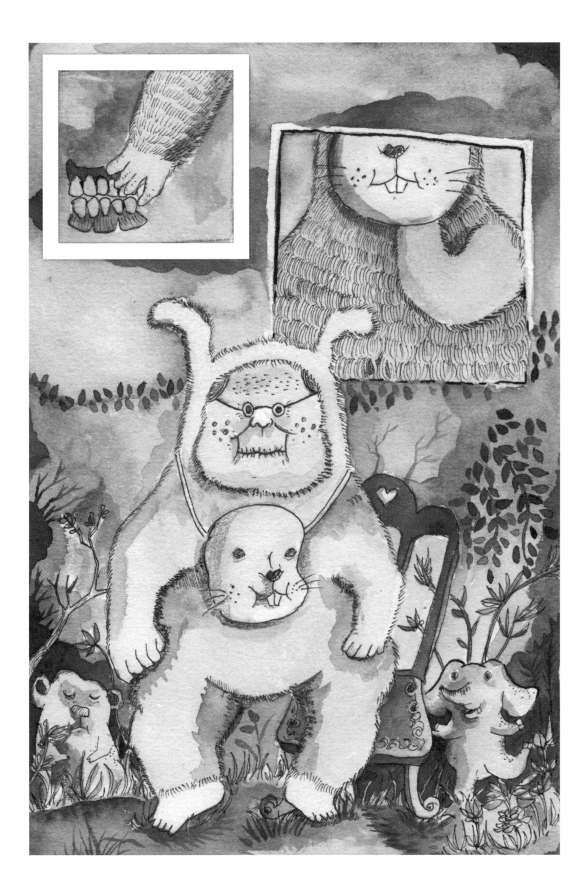

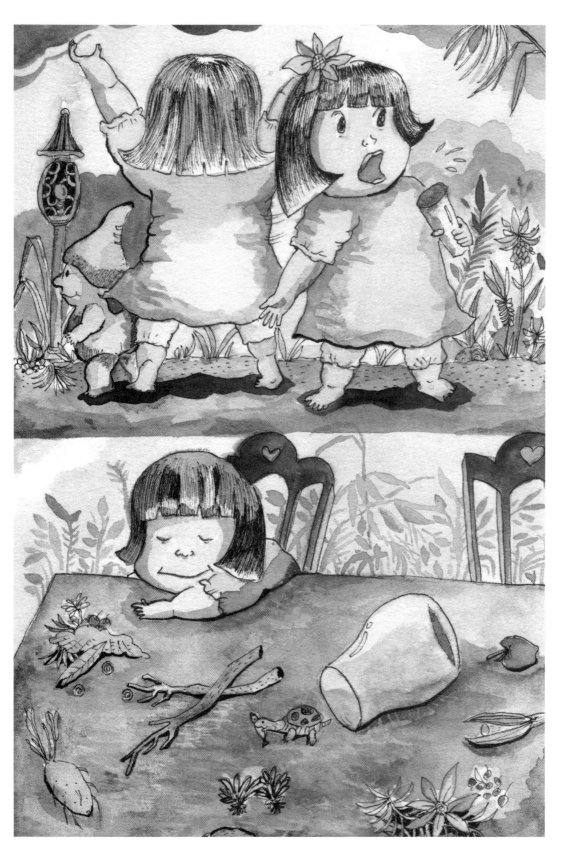

編繪————

仰高

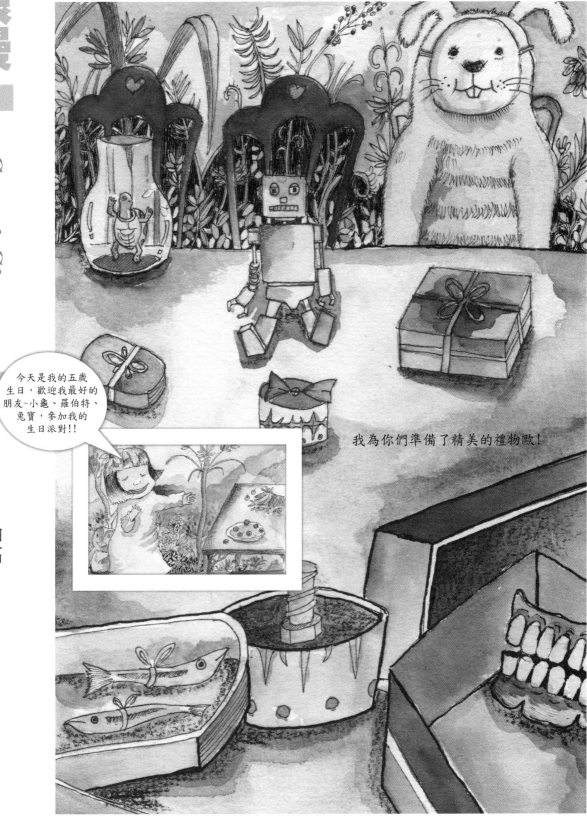

今天是我的五歲生日，歡迎我最好的朋友~小龜、羅伯特、兔寶，參加我的生日派對！！

我為你們準備了精美的禮物歐！

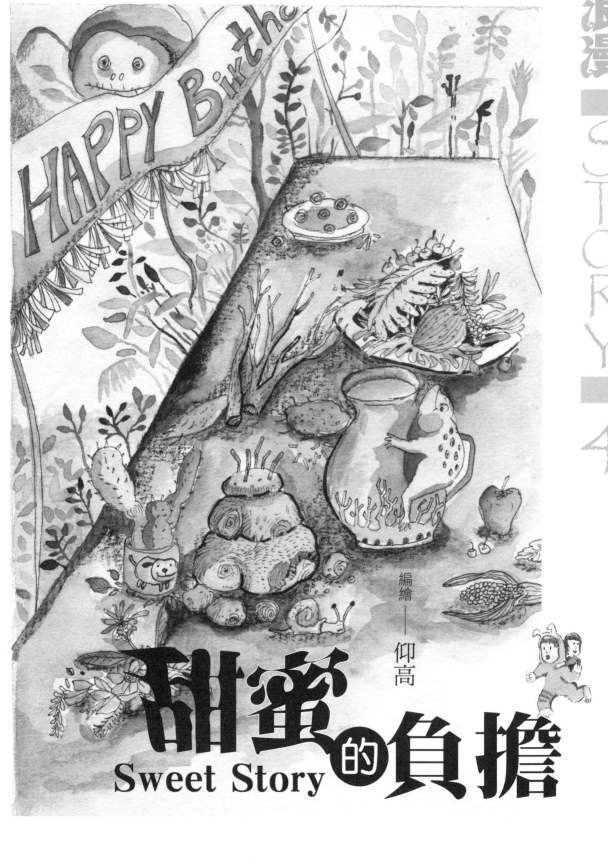

編繪——仰高

責任編輯——Nazki

甜蜜的負擔
Sweet Story

本漫畫版權的金額。第三是台灣漫畫在國外所能賺取的金額。如果這三個數字不能改變，恕我直言，再多的政策都將成為形式。這三個數字我相信現在查出來，都將是慘不忍睹，台灣漫畫的市佔率現在不到百分之五，台灣未來所有的獎項補助，譬如漫畫的最高獎項我建議找影視製作人、遊戲公司製作人來評審，也希望他評審之後能有合作開發成遊戲或是遊戲的可能，讓得獎成為一個開始，而不是結束。如有作品能改編，一定可產生突破以往的銷量，甚至由政府提供資金協助改編。也就是所有的補助獎勵需以能創造市場的為主，如果沒有，就由政府主動創造，應可產生一定銷量市場性的作品。

最後，漫畫在防守成功之後要考慮的就是攻擊，漫畫必須要有能力去賺外國人的錢才是真的有達到效果，韓國這幾年在這個部份就做的很用心，除了之前我就提過韓國每年會把世界各國出版社請來與韓國漫畫家談授權，想辦法讓韓國漫畫賣至世界各地，今年還看到韓國很有知名度的漫畫家金政基，他最新出的漫畫居然直接出版中文版，也就是中國大陸讀者要看，不需等中國出版社去取得授權，直接買進口書就可以，韓國人做事，真是目標清楚而準確，韓國人認為：我們已夠成熟，我們也要用漫畫影響世界了。

我再度提出以上觀點，希望台灣喜歡動漫的人能發出你的聲音，表達你的態度，甚至與你的朋友討論，或對我提出質疑批評，都是對台灣將來想從事動漫工作的朋友，多提供一份助力。

＊以上專題內容僅代表撰文者個人立場，歡迎大家充分交流。

浪漫

漫
畫
白
皮
書

製
作

浪
漫
編
輯
室

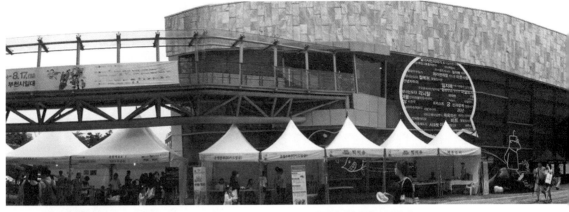

　　後來輪到我的時候，我說我贊成補助，甚至不用嚴格審查，因為一個沒有經驗的國家要突然做出這麼大時數的卡通，全世界沒人辦的到，所以爛是很正常的。但為什麼還是要補助，因為你有這麼多的工作機會，就可以讓這麼多的年輕人從事動漫的工作，哪怕90%的錢都浪費了，但只要一萬個人中出一個天才就夠了，可能就是將來帶起中國動漫的人，而這些錢跟國防經費比起來根本是很小的錢，卻可能產生更大的效果。

　　這個月我看了入圍金馬獎動畫的「大聖歸來」，老實說我看到這名字就不想看，怎麼搞了幾十年還在西遊記，但一直聽說很不錯我就看了一下，結果真的大受感動，中國亂砸了十幾年錢，東西終於出現了，真做得不錯、值得驕傲。「大聖歸來」在大陸的票房打破動畫片記錄，還超越功夫熊貓，試想台灣有可能做出打敗好萊塢電影票房的動畫嗎？這也是台灣目前最深的問題，沒有足夠年輕人投入這個產業，也沒有足夠的職場讓年輕人進步。我自己所有的工作技巧都是在職場上學來的，但眼看這些職場現在已經不見了。

　　台灣該怎麼辦呢？必需要全民重視這個問題才有可能逆轉。這也是我還是一直提出這些問題的原因，就算也很多人批評我也非常好，才有人討論這個問題說了這麼多，我認為的實際做法首先要限制訂出漫畫政策的大戰略，讓一切的方向朝這個地方去，如果我們沒有外國那種天文數字的漫畫補助金額，只能先把錢花在刀口上，做的更精準。這個大戰略就要了解三個數字，第一個是台灣整體漫畫銷量，台灣本土漫畫所佔的比例。第二個是台灣各出版社購買台灣漫畫與購買日

Taiwan

⊙台北漫畫工會理事長／鍾孟舜

漫畫國防白皮書

Featured Artists

Guang-Min RUAN　　　AKRU

漫畫國防是我經常提到的問題，因為動漫在各國早就被提升到國防的狀態。日本首相安倍晉三在施政演說中明確提出要用日本的動漫、音樂、飲食影響世界，因此2010年，日本政府正式於經濟產業省下成立酷日本Cool Japan海外推展室，日本外相麻生太郎也提出漫畫外交。2005年，日本外務省提出24億日圓購買動畫版權，免費提供給發展中國家播放，當然也就是希望日本動漫深植人心，等這些國家有消費能力時，必然有所成果。

講到這個我就想到一個我之前提過的例子，韓國漫畫振興院去年起就希望我每年選一個父母帶一位要9到11歲的小朋友，免費招待全程去參加韓國漫畫節，去年第一對母女已成行，相當開心，很多人說韓國怎麼這麼好，但我想這是韓國在自己動漫發展的不錯之後也想藉由動漫影響外國，而且從小影響，因為較大的孩子已被日本影響太深，韓國在面對日本強大的漫畫侵襲，不但成功的阻擋，而且進一步展開全球布局。至於韓國龐大的漫畫振興補助與設施，我之前投書自由時報的一篇文章(台灣漫畫文化被外國侵略問題)有被大量轉載討論我就不詳述，但很感謝今年十月兩位文化部長官與一位行政院長官，特地與我們一起至韓國參加漫畫家大會並參觀了韓國富川漫畫振興院與首爾動漫中心。

中國大陸因動漫被政府列為重點扶持項目，中宣部於1995年首次提出扶持動漫產業的政策，在這十幾年間產生了百花爭鳴或有些亂七八糟的現象。譬如我前幾年去廈門動漫論壇演講，那時有三位動漫專家演講，前兩位是大陸的專家，我一個是台灣人。第一位大陸的專家很驕傲的說，中國因為政府的補助鼓勵，不到五年，現在中國卡通的產量已經是世界第一。第二位大陸專家就說，中國卡通的產量是世界第一，但是90%都是垃圾！！我一聽嚇一跳，因為我看過大陸卡通不太多，晚上我回飯店還特地開卡通台來看，很多台專門播大陸自製卡通，因為日本卡通是有限制播出的，我一看真的很爛，有個卡通居然有兩隻兔子坐著聊天、一聊半小時，只有嘴巴動。後來那位專家又說「以後政府不能這樣亂補助，要建立一個嚴格的審查制度，要通過審查才能給錢。」

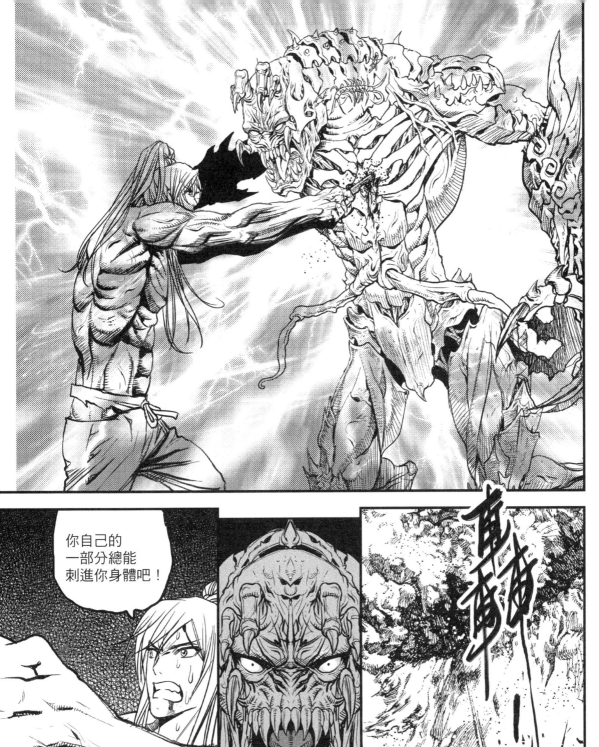

你自己的
一部分總能
刺進你身體吧！

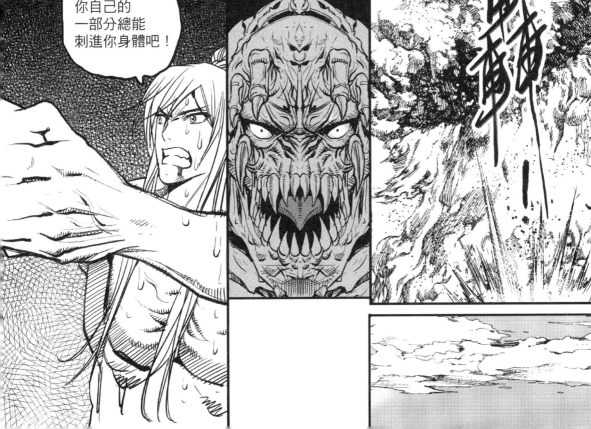

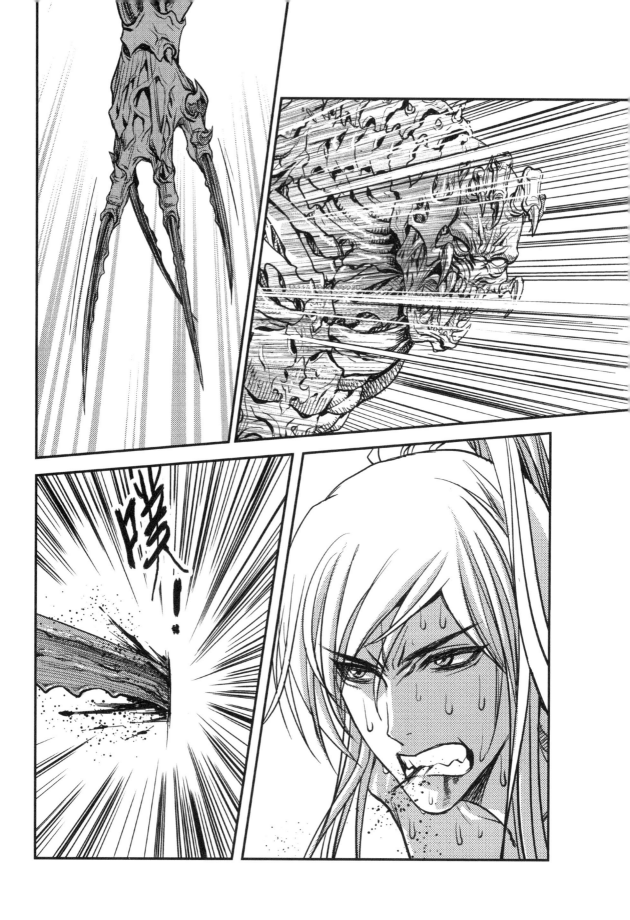

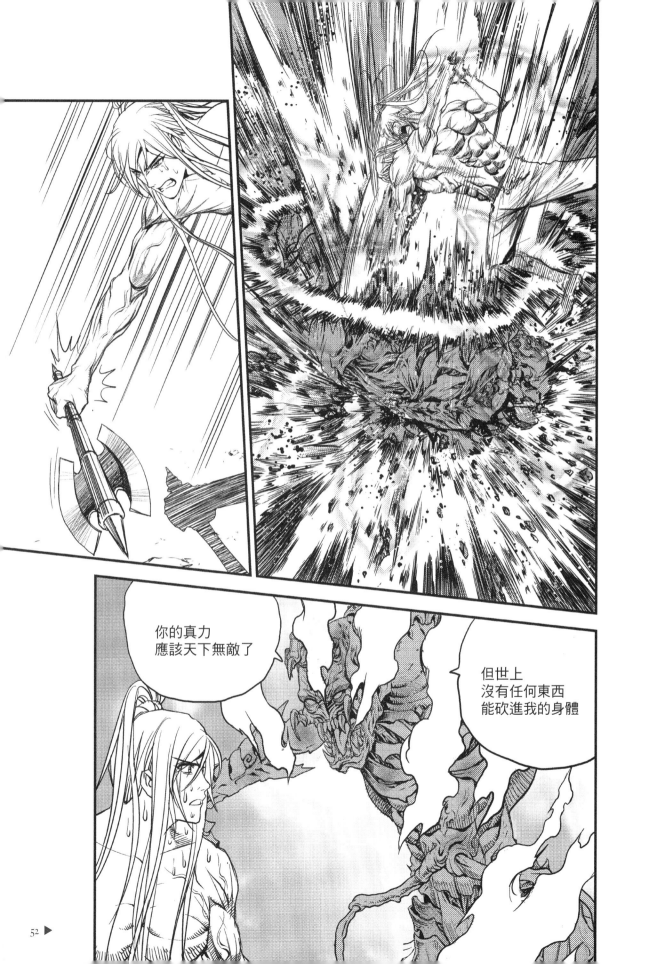

你的真力
應該天下無敵了

但世上
沒有任何東西
能砍進我的身體

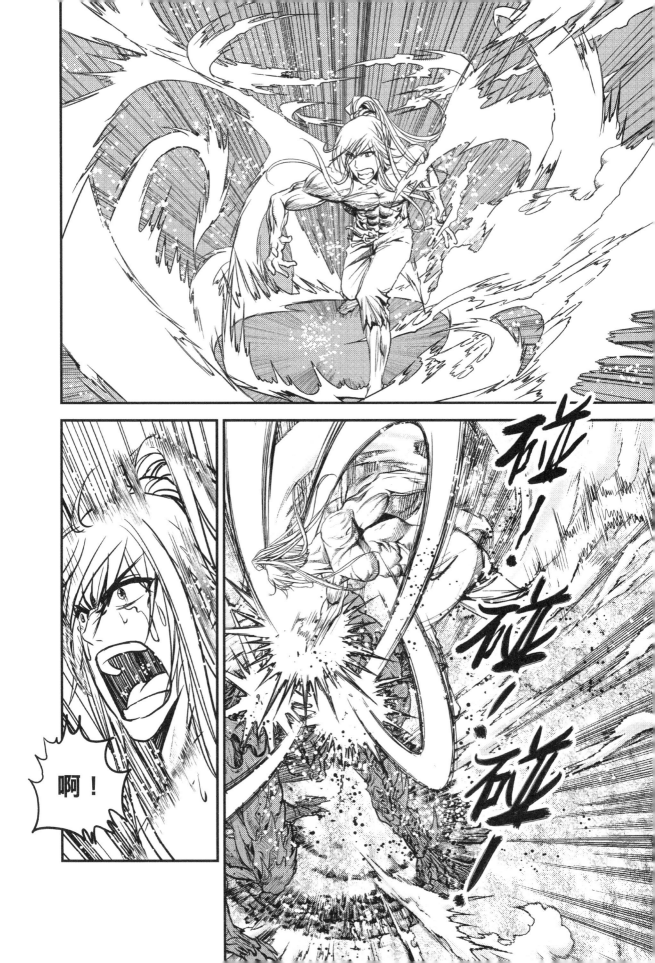

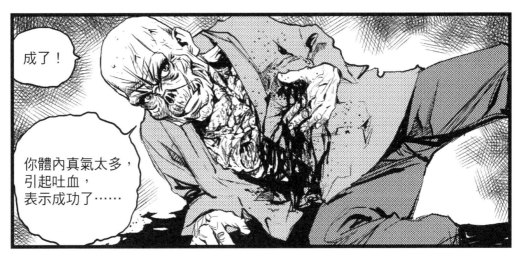

成了！

你體內真氣太多，引起吐血，表示成功了……

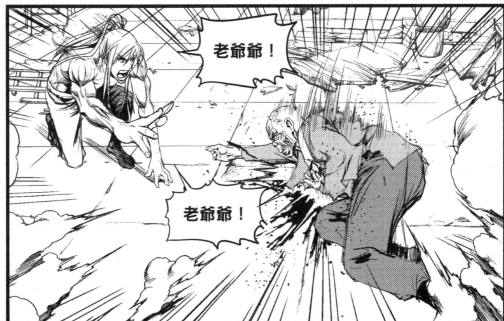

老爺爺！

老爺爺！

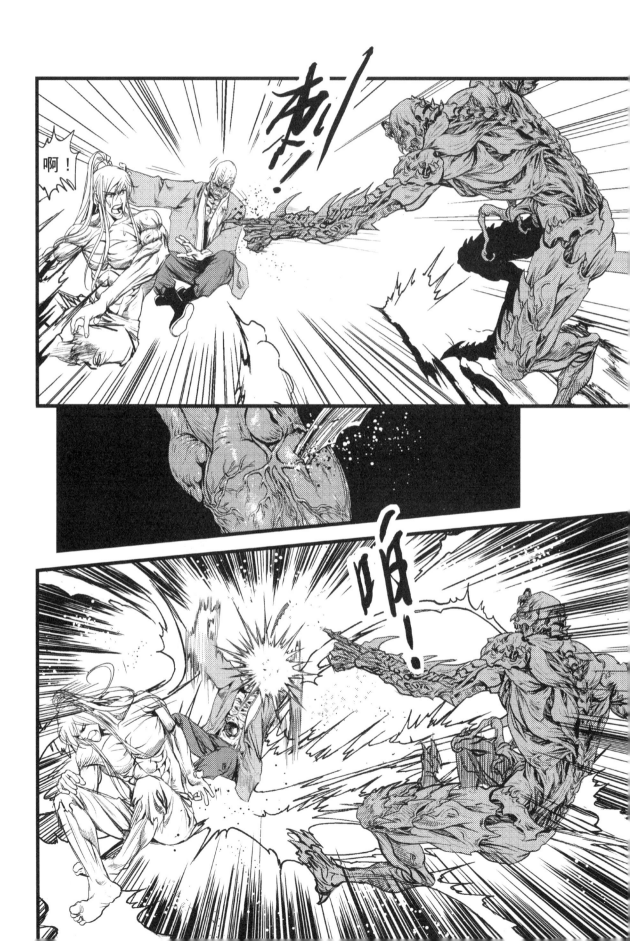

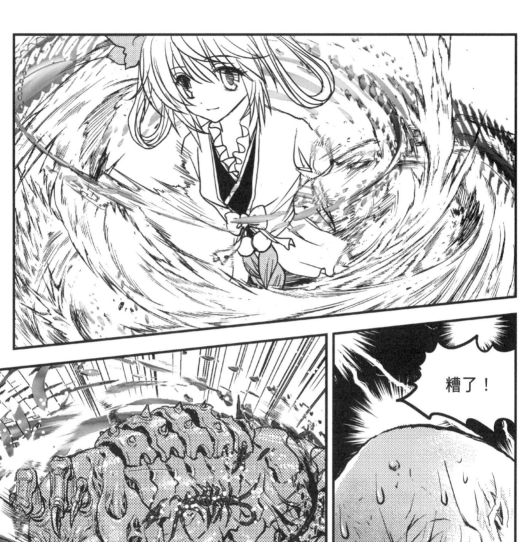

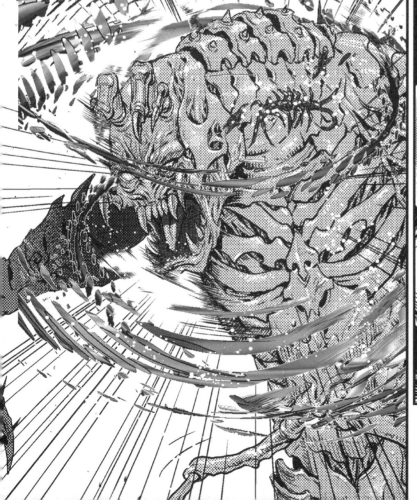

糟了！

我兩合體的功力
可擋一下，
不要分心了！

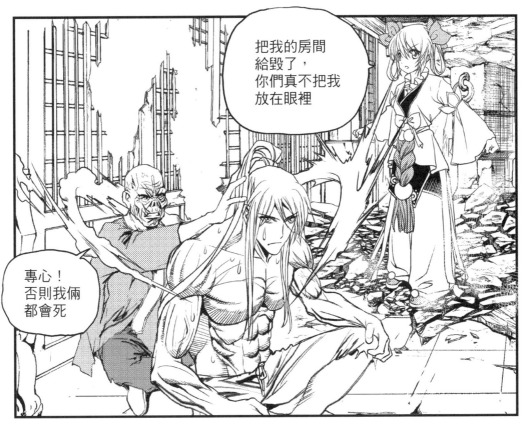

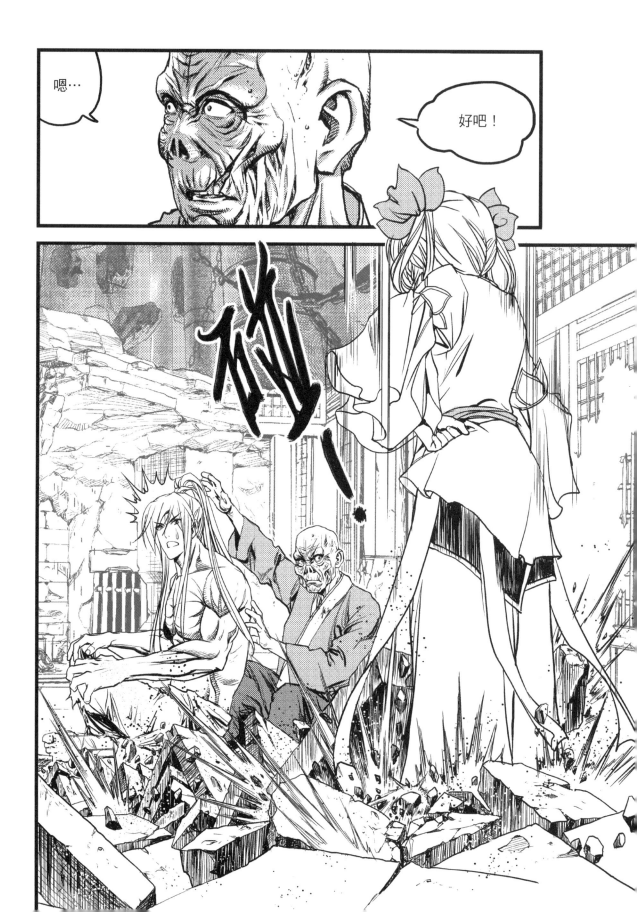

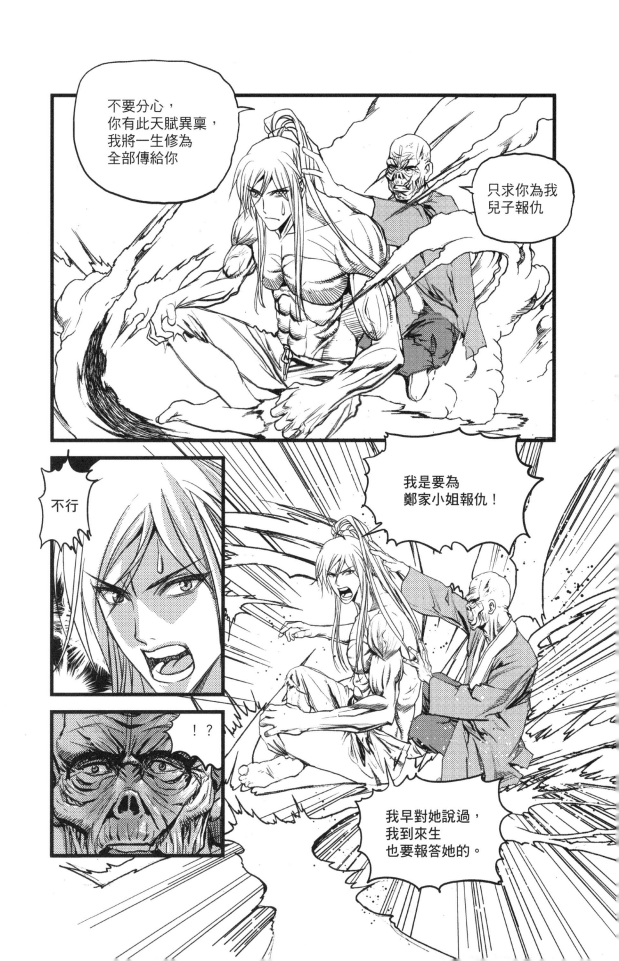

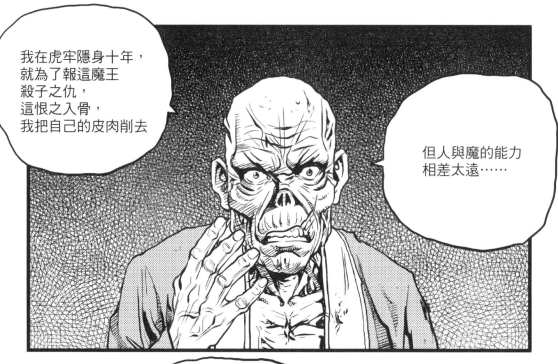

我在虎牢隱身十年，
就為了報這魔王
殺子之仇，
這恨之入骨，
我把自己的皮肉削去

但人與魔的能力
相差太遠⋯⋯

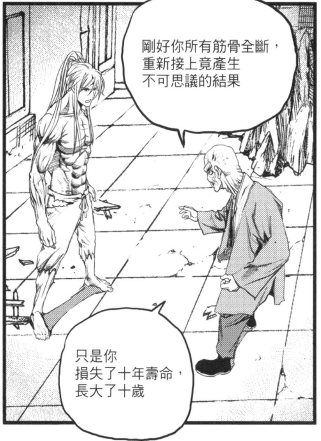

剛好你所有筋骨全斷，
重新接上竟產生
不可思議的結果

只是你
損失了十年壽命，
長大了十歲

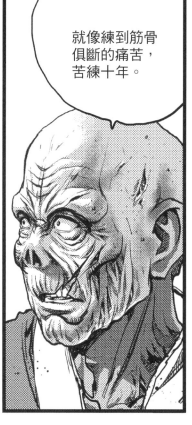

就像練到筋骨
俱斷的痛苦，
苦練十年。

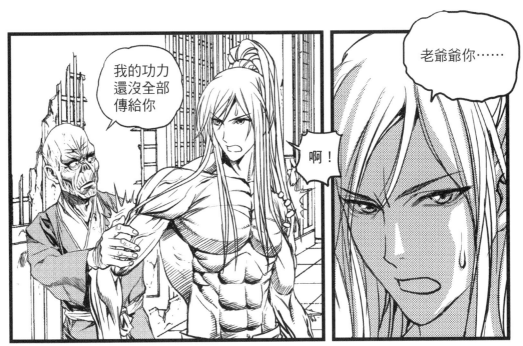

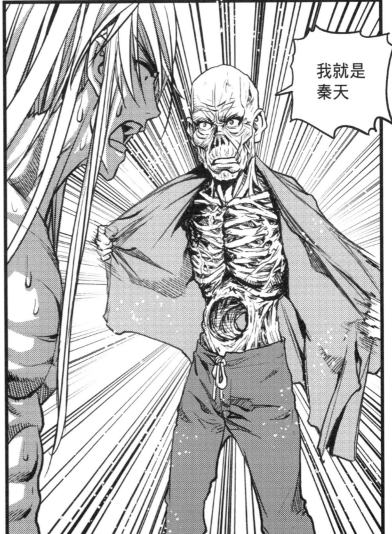

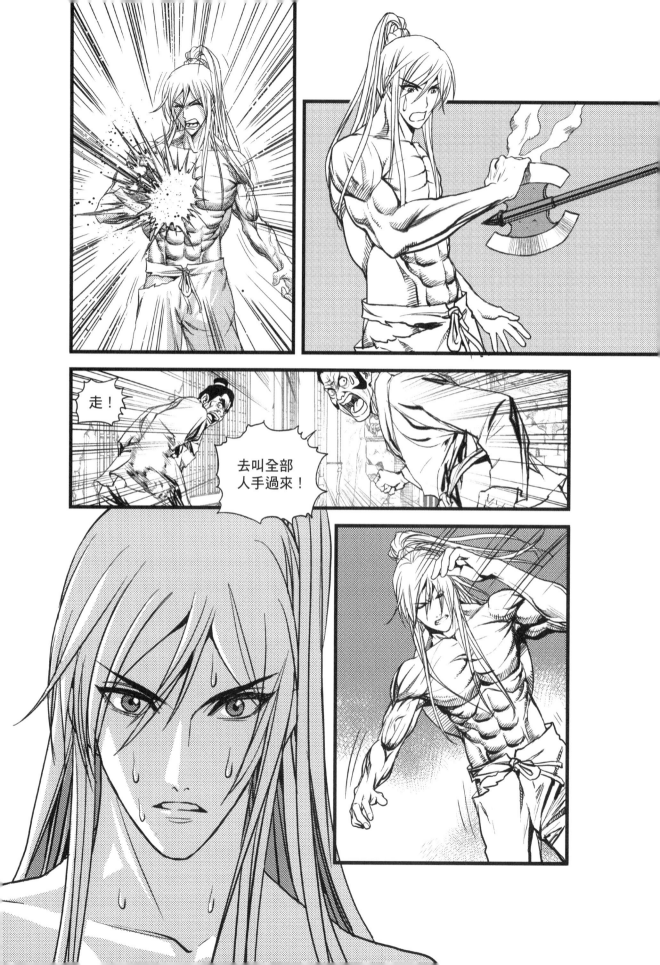

走！

去叫全部
人手過來！

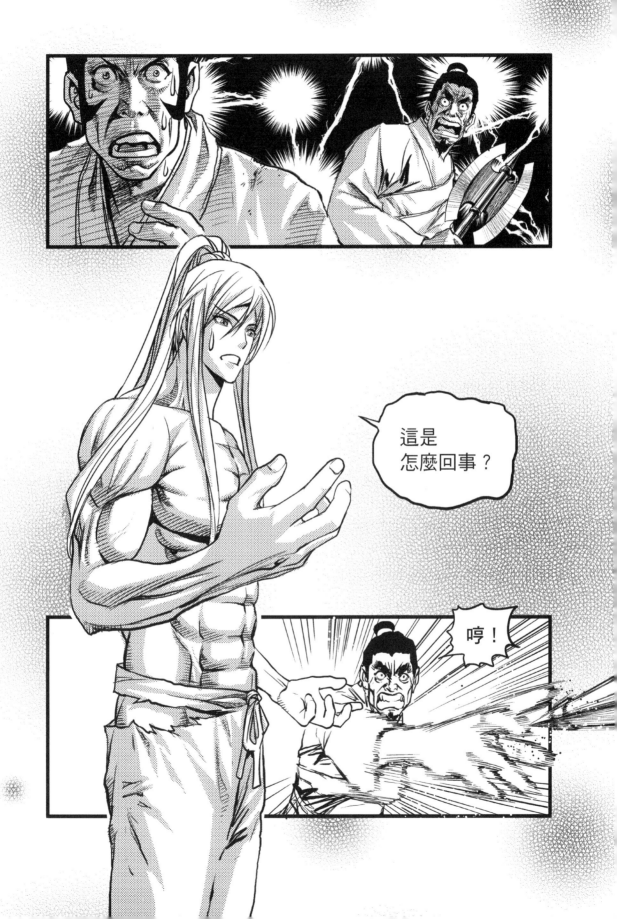

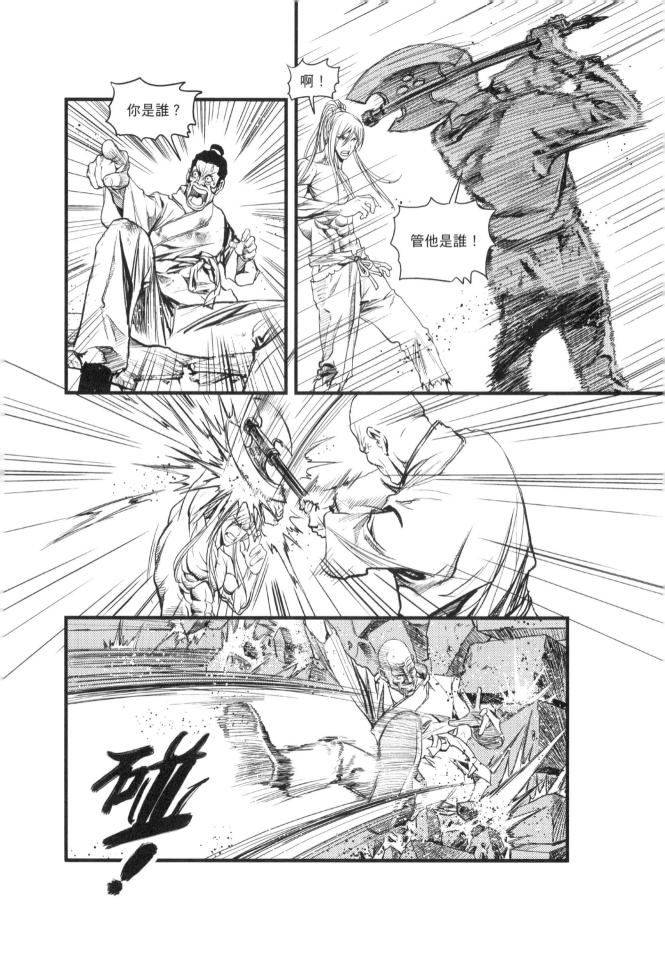

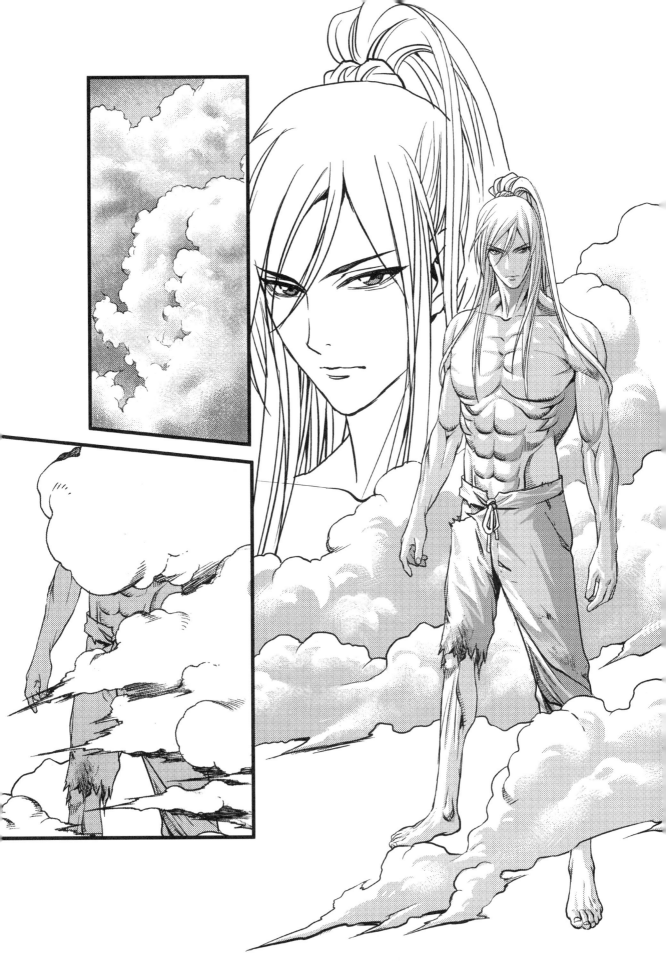

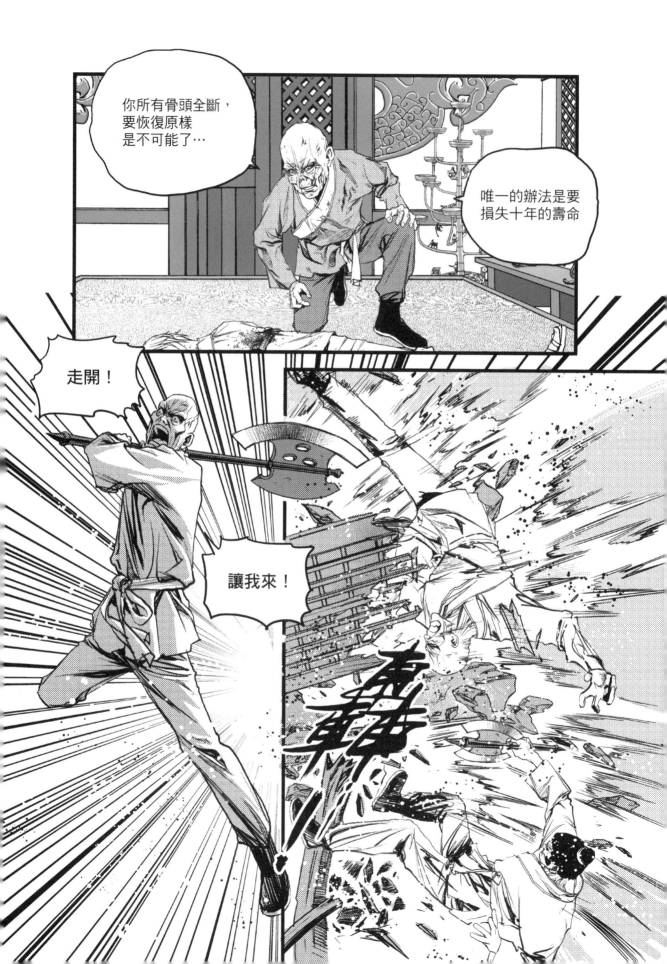

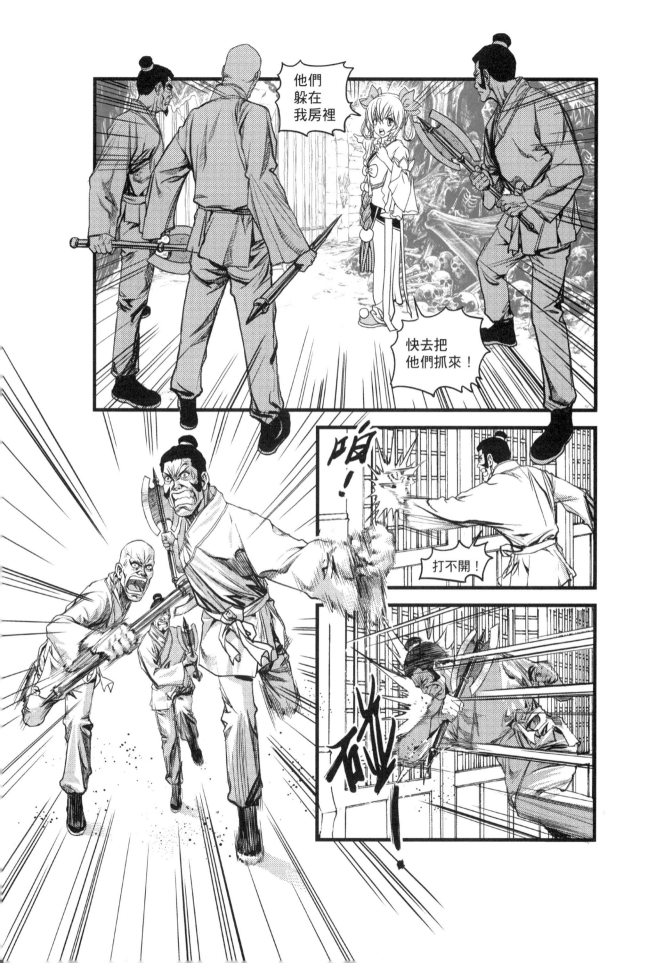

魔詭江湖

編繪——

鍾孟舜

時報出版

海之子

編繪——陳繭

Son of the Sea

來啦！

離家遠行的漫畫之子
將帶著行囊回到自己的港灣～
《海之子》漫畫單行本
2015年12月
就要出書囉！

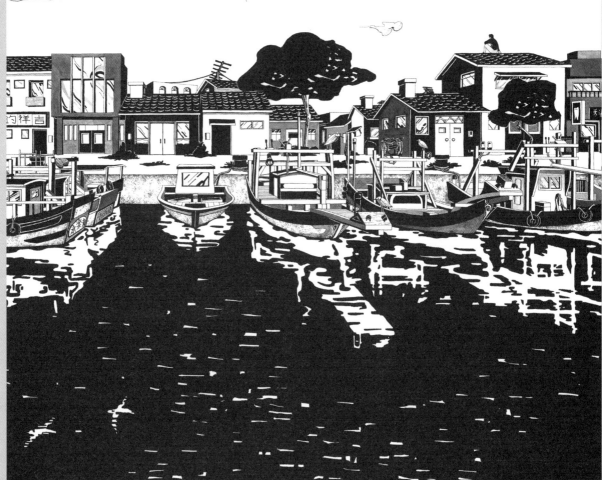

100% Happiness...... 百分百幸福原創起飛

《完》

時光之驛 小·純愛 ⑤

編繪———林廉恩

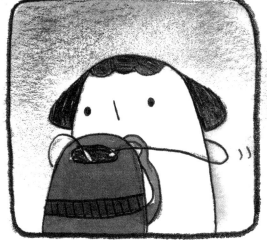

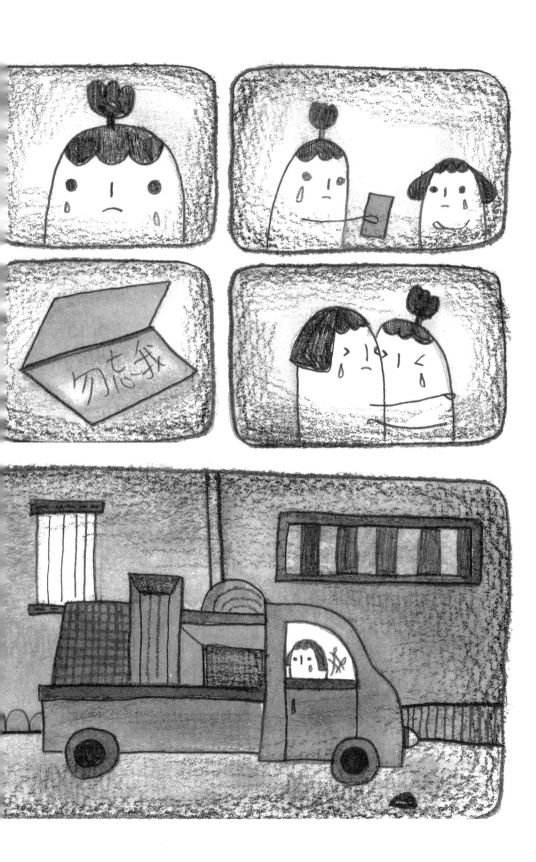

Space in Time

時
光
之
驛

小・純愛 ⑤

編繪───林廉恩

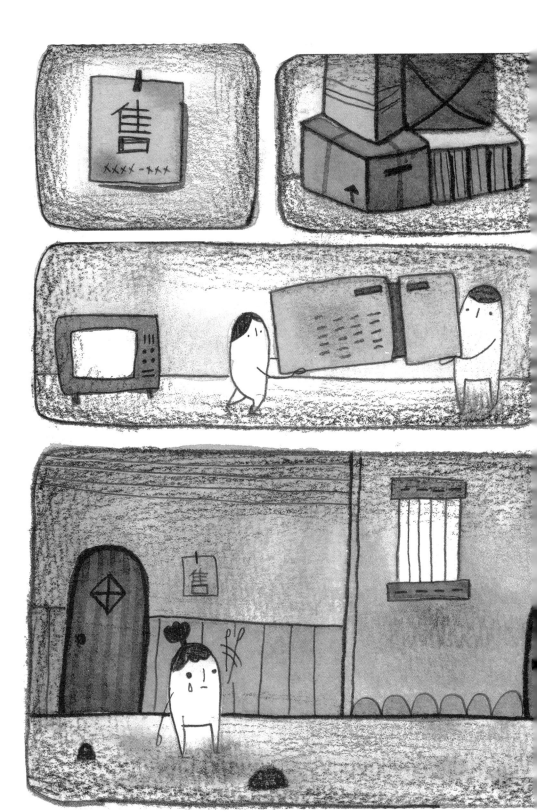

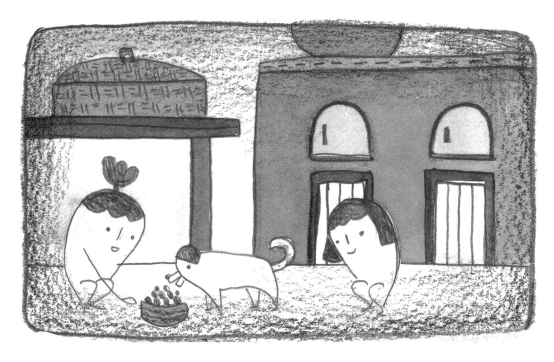

時光之驛 小・純愛⑤

編繪
——林廉恩

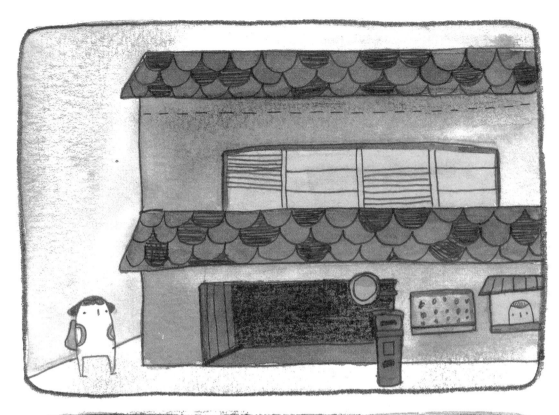

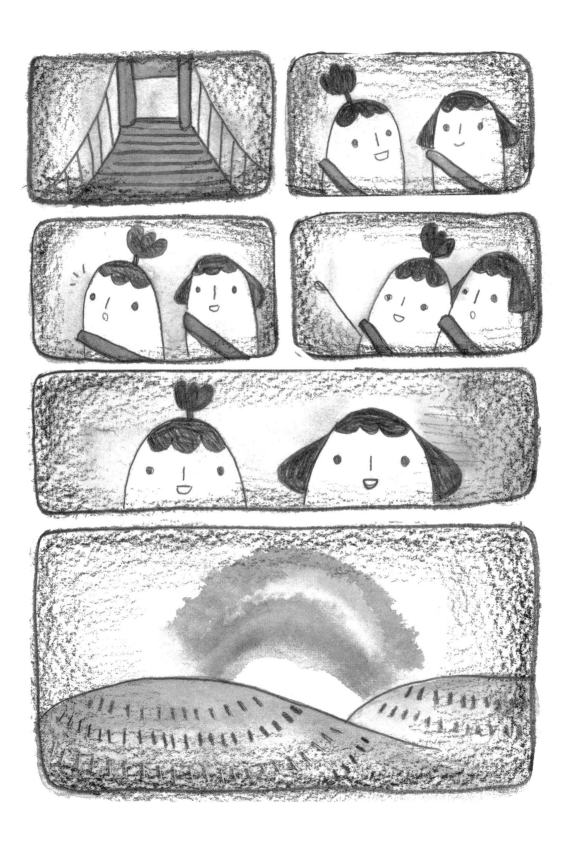

時光之驛　小‧純愛⑤

編繪──林廉恩

時光之驛　小・純愛 ⑤

編繪————林廉恩

時光之驛

小・純愛 ⑤

編繪——

林廉恩

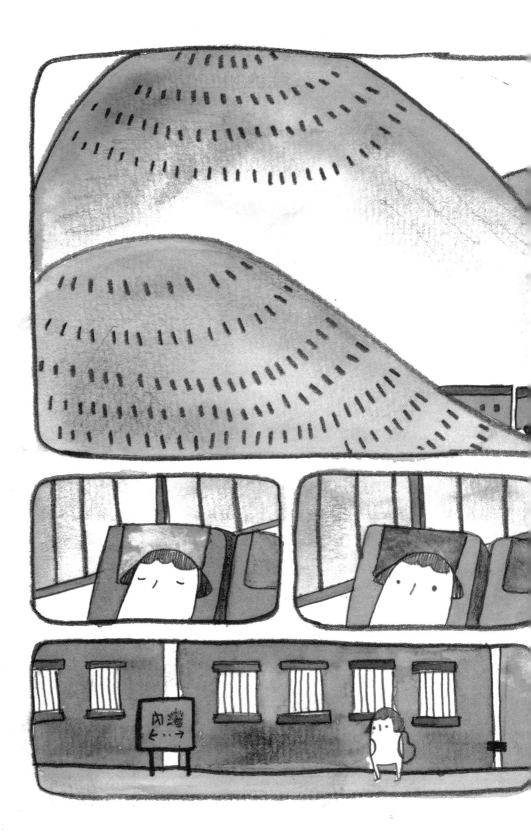

亞細亞原創誌

浪漫 STORY 6

時光之驛

小·純愛⑤

編繪——林廉恩

責任編輯——巴少

Space in Time

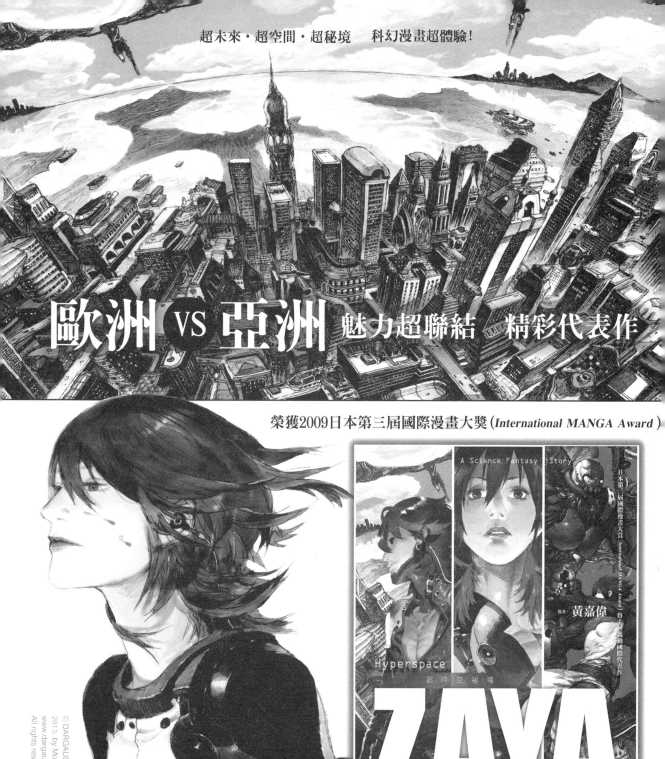

蜜蜜老師

※小假的班主任，總是不滿和抱怨，妝厚到可以擋住子彈，喜歡名牌和奢侈品，但住的和吃的卻很寒酸。

召喚

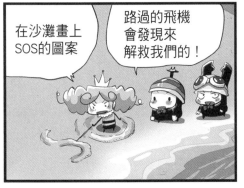

在沙灘畫上SOS的圖案

路過的飛機會發現來解救我們的！

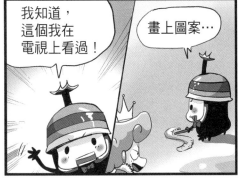

我知道，這個我在電視上看過！

畫上圖案…

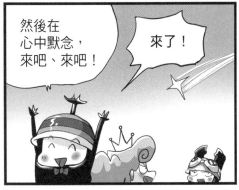

然後在心中默念，來吧、來吧！

來了！

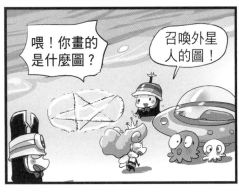

喂！你畫的是什麼圖？

召喚外星人的圖！

救生船

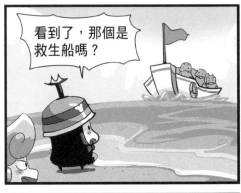

看到了，那個是救生船嗎？

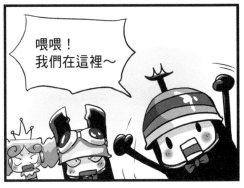

喂喂！我們在這裡～

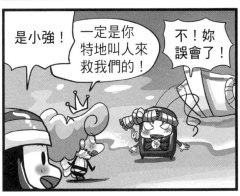

是小強！

一定是你特地叫人來救我們的！

不！妳誤會了！

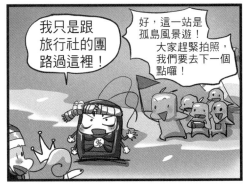

我只是跟旅行社的團路過這裡！

好，這一站是孤島風景遊！大家趕緊拍照，我們要去下一個點囉！

取暖

抓魚

傑克

※不停打工，到處兼職賺錢，興趣是講恐怖故事。但事實上他是螳氏家族的貴公子，身價上億的高富帥，卻異常低調。

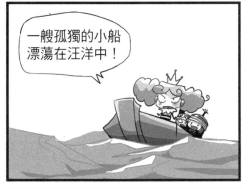

一艘孤獨的小船漂蕩在汪洋中！

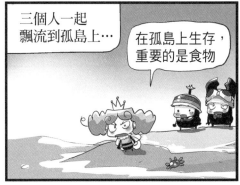

三個人一起飄流到孤島上…

在孤島上生存，重要的是食物

又餓又冷…

蜜蜜老師，過來取取暖吧～

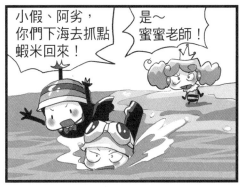

小假、阿劣，你們下海去抓點蝦米回來！

是～蜜蜜老師！

喂！你們哪來的火？

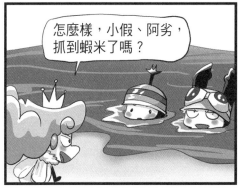

怎麼樣，小假、阿劣，抓到蝦米了嗎？

嗚呀！

用船上的木頭燒的！

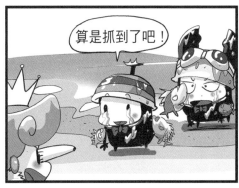

算是抓到了吧！

適合

重拍

演英雄不行，演反派也不行！

演配角不行，演背景也不行！

那一拳的力道還不夠！

重來！

小假你到底能演什麼？

對不起，蜜蜜導演…

踢的角度不對，再重來！

我知道小假很適合演一個東西！

不對、不對，重頭再來！

那個…導演……

嗯～很平整，高度也剛剛好！

……

演椅子

能讓我先買份保險再來拍好嗎……

！

小假

※個性快樂又積極，小假總是誤會別人的意思，然後惹一堆的麻煩。不過沒關係，小假那麼可愛那麼善良，誰都會原諒他的。



17 ▶

生死十分鐘

起鬨

阿劣

※世上再也找不到像阿劣這樣和小假一起犯傻的兄弟了，阿劣貪吃貪睡，力大無窮，對小假言聽計從，但生氣起來無人可擋。

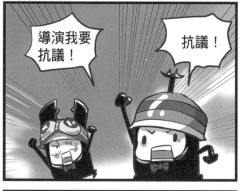

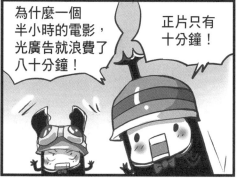

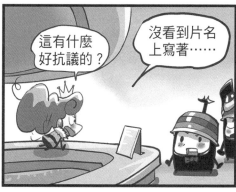

手太短

小假，你試試
演反派吧！

？

恐怖的
殺蟲劑大魔王
出現了！

殺蟲劑大魔王
使出必殺技！

殺蟲毒劑！

看招！

對不起導演，我按
不到頭上的按鈕…

手太短了！

殺蟲劑按鈕

懼高症

小假你試試
演英雄吧！

什麼！！

殺蟲劑大魔王
到處作惡！

甲蟲超人
從天而降！

嗚呀～超人
救世主！

那個…導演
對不起……

？

我有
懼高症…

辮子妹

※喜歡吃糖果、喜歡昆蟲、喜歡小假的小女孩，發哥的妹妹。養過小假，總會趁哥哥不注意的時候把哥哥抓的蟲子放走。

角色

發哥

※個性惡劣的小學生，是喜歡捉弄昆蟲的超級大惡魔。辮子妹的哥哥，朋友很少，只能靠捉弄昆蟲當做樂趣。

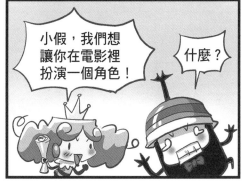

小假，我們想讓你在電影裡扮演一個角色！

什麼？

蟲蟲好菜塢準備拍一部《大戰吸血鬼女王》的故事……

目前女主角正在海選中！

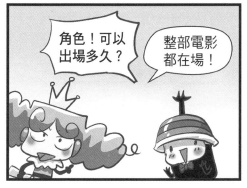

角色！可以出場多久？

整部電影都在場！

吸血女王！

我去演的話也算出色演出了！

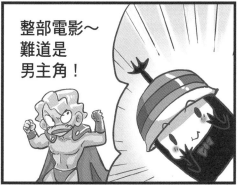

整部電影～難道是男主角！

導演，吸血女王這角色最適合我了！

好！妳可以試試！

是背景～

扮演蘑菇……

嗚呀！大家快逃啊！

這演的是什麼鬼呀？

這是勇者大戰水蛭女王的故事……

空調

明星

天氣熱得讓人受不了！

最近，蟲蟲好菜塢搬到蟲蟲村拍電影！

蟲蟲村掀起明星夢的熱潮！

你們兩個老穿那麼厚的衣服不熱嗎？

蜜蜜老師，怎麼樣才能成為明星？

想成為明星，首先要有比周圍人更耀眼的光芒！

不熱！

厚厚的盔甲

耀眼的光芒！原來如此

我明白了！

我們衣服裡面有空調！

嗚呀！還能脫！

喂！裝一身的電燈泡是什麼意思？

耀眼的光芒！

委屈

※愛幻想，膽小而怕事，能把米飯當成雪山，把湯當成海洋，總是沉醉在各種不切實際幻想中，現實中卻是一個膽小鬼。

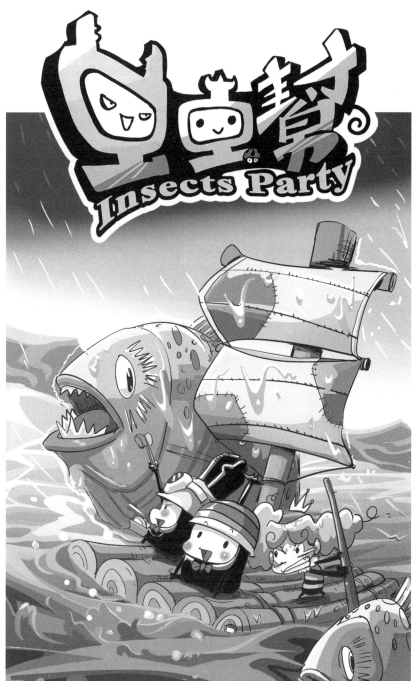

蟲蟲幫
Insects Party

同學們
上課囉!!

編繪————賴有賢

責任編輯————圍巾小新

浪漫 STORY 7

在人類生活的小角落裡,有一群可愛的昆蟲。
有傻傻小甲蟲兄弟、愛生氣的蜜蜂老師、總是不停打工的螳螂、
還有品味低下的蒼蠅、超賤的蟑螂……他們安靜和平的生活著。
可是有一天,一個小男孩發現了這群小昆蟲,於是〜
人類和蟲子的爭鬥就於此開始了!

100% Happiness…… 百分百幸福原創起飛

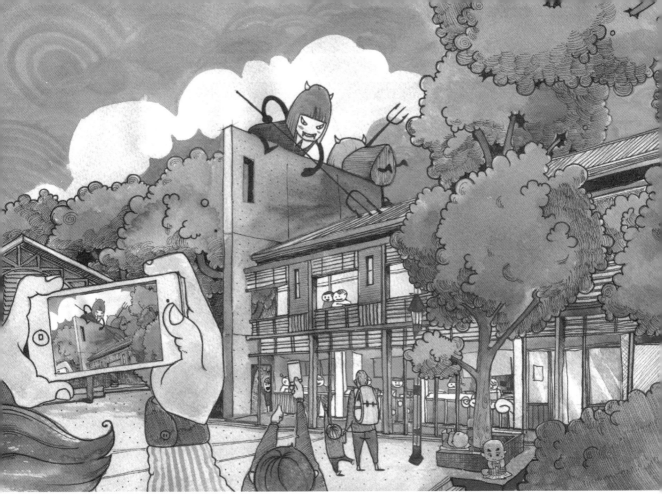

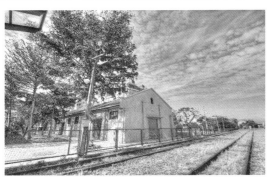

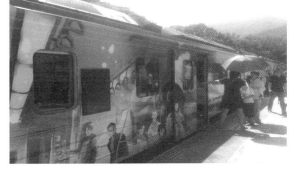

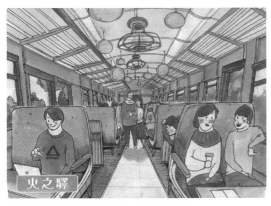

　　竹東動漫園區以動漫塑造園區特色，建立文創品牌，以體驗、紮根、學習、孕育台灣動漫人材，並將動漫結合竹東在地客家文化，塑造動漫小鎮觀光風潮，經營竹東動漫園區的九驛魔法文創股份有限公司以紮根在地、望眼國際為使命，未來也將把「名偵探柯南」、「湯瑪士小火車」等國際知名動漫以展覽、體驗活動、工作坊、動漫大師交流等方式引進台灣與民眾及文創人進行交流與培育，期待讓台灣動漫產業更加熟，蓬勃發展！

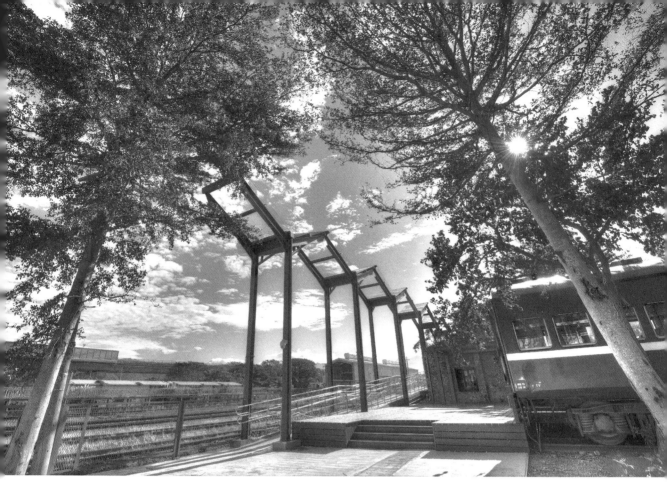

你知道第一本台灣漫畫是1935年出版的嗎？你知道新竹曾是台灣動漫大師們聚集的寶地嗎？台灣漫畫發展隨著歷史變遷與台灣文化融合雜揉出多元化的風貌，從功能性、主題形式到創作風格都隨著當代生活價值演變。漫畫如此貼近生活，它在故事趣味之外，創作展現當代意識。竹東動漫園區開園策畫「台灣經典原創大展－台灣第一」展覽，蒐集台灣從萌芽開端的經典漫畫與文史資料到現代的台灣原創動漫創作，重新認識台灣漫畫老朋友，與現代台灣動漫搭起橋樑。

展覽分為兩部分：「傳承」與「原創」。

傳承區展出台灣骨董漫畫，包括台灣第一本漫畫《雞籠生漫畫集》、台灣漫畫歷史沿革、台灣前輩漫畫家介紹，帶著觀眾從頭認識台灣漫畫。展覽特別邀請台灣國寶級大師 － 劉興欽老師參與展出，結合21世紀展示科技，大嬸婆即將活過來，與大家互動。原創區延續傳承館文化脈絡，展出以現代台灣動漫為主題，邀請台灣阿貴、夏語遙、蛀尤、Blaze、Kinono等台灣知名新生代創作單位一同共襄盛舉，展出台灣動漫畫堅強實力，與傳承館骨董漫畫相互輝映。

園區原創彩繪－藝術家駐村，有閒來寮~

開園第一波藝術家駐村，邀請竹東動漫園區好朋友 － 浮雲，以「快樂天堂」為題於園區創作一系列彩繪，畫面充滿童趣與巧思。浮雲說：「故事有許多形式和內容，不論是漫畫、童書、小說，藉由文本衍生成動漫畫與多媒體形式，交織成長的回憶，回憶浸潤生活，生活會產出故事，產出新的成品。」

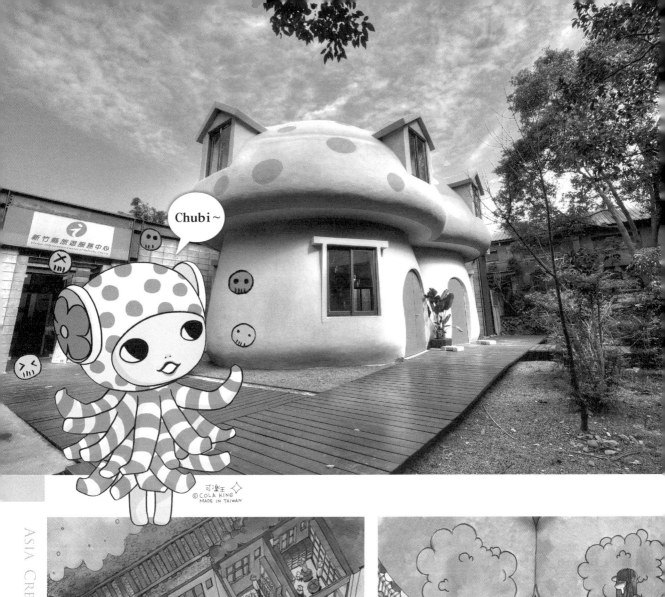

創意本舖

蘑菇屋

皮卡丘主題驛站　　『經典再創！萌樣皮卡丘情繫竹東。』

全台唯一『皮卡丘主題驛站』於竹東動漫園區誕生囉！

日本獨家授權，結合客家文化，首度披上客家花布領巾，以全新的風貌收服你的心。竹東期間限定！皮卡丘主題形象店內，擁有精緻美麗的伴手等路周邊商品 ，讓您來到這裡帶走屬於您的神奇寶貝故事 。

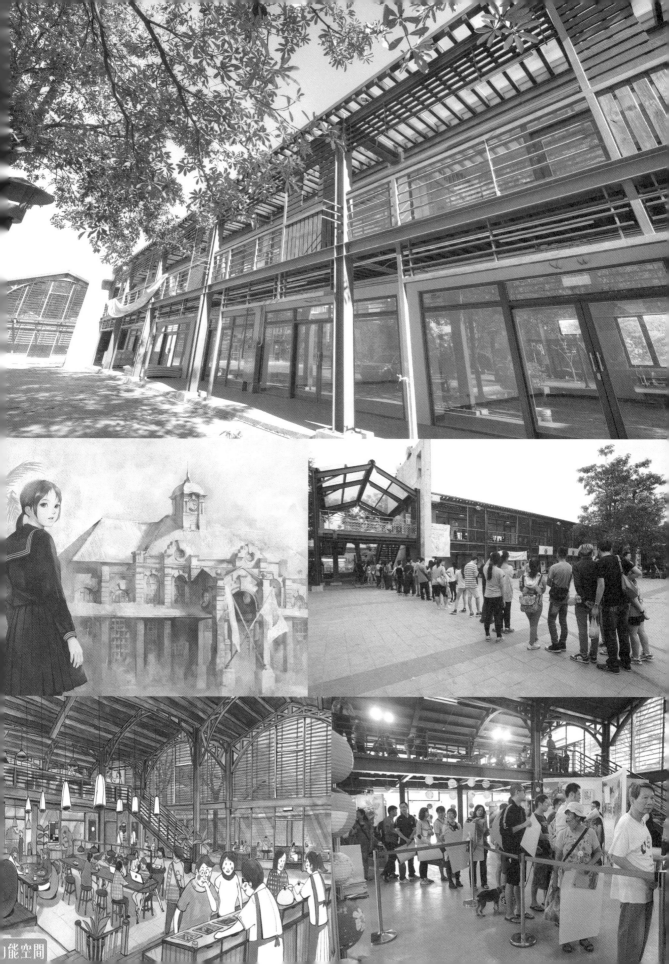

台灣第一動漫文創園區在竹東

超級**動漫**基地**熱情**啟動！

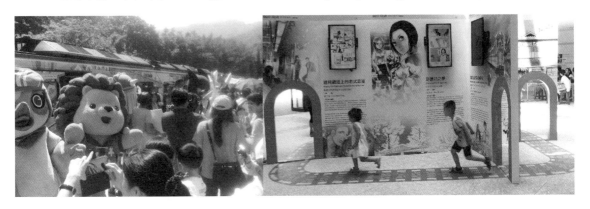

新竹縣政府推動「一線九驛－台灣漫畫夢工場」，計畫將台鐵內灣線打造成動漫主題鐵路，在竹東、合興、內灣站規劃三座動漫主題園區，從搭上內灣線的彩繪列車開始，和動漫角色一同進入內灣支線魔幻動漫國度。

經過多方人馬努力協調與園區營運調整，2015年底竹東動漫園區西區即將開幕試營運，期許能成為台灣漫畫與文化創作平台。竹東動漫園區內容多元，規劃為五大館、四大區域，包含多功能展館、展演館、蘑菇屋、動漫時光工坊、創意本舖等五大館，等路鋪(皮卡丘主題店)、未來之驛、魔幻廣場及等風來四大區域，包含展覽、教育、體驗、餐飲、自營商品等功能，探討原創的本質與漫畫的根基，到漫畫與藝術、科技跨領域結合，並提煉竹東在地文化精粹，結合在地觀光，為鄉鎮帶來零污染產業發展。

開幕規劃「台灣經典原創大展－台灣第一」展覽，展出台灣經典大師作品以及邀請台灣當代動漫畫創作單位展出。另外，全球首次海外皮卡丘主題驛站也是園區一大焦點，「皮卡丘主題驛站」於園區等路鋪熱情開張；全球唯一皮卡丘結合在地意象披上美麗的客家花布，推出花布皮卡丘限定版商品與在地餐飲，滿足皮卡丘迷的蒐藏慾望。此外9 Staion Cafe也增添科幻時境與動漫裝置元素及展演互動節目，蛻變為主題複合式餐飲空間，結合新世代動漫展示場與特色輕食，為建築物注入新生命，白天及夜晚皆提供美好優雅音樂與氣氛，卸下面具與疲勞真正放鬆一下。開幕期間邀請台灣藝術家「浮雲」駐村彩繪，在園區揮灑創意的畫筆，將創作的精神透過圖畫與教學體驗引領大家進到竹東動漫園區魔法森林。

小啾的靈感生活

Chubi of Inspiration!!

不必害怕結束，所有結束都將是新的開始，新的開始也帶來無窮的希望。

浪漫 STORY

畫漫畫，是一件要命浪漫的事！

慢慢的，希望終有一天我們會學會，對一切，可以雲淡風輕……

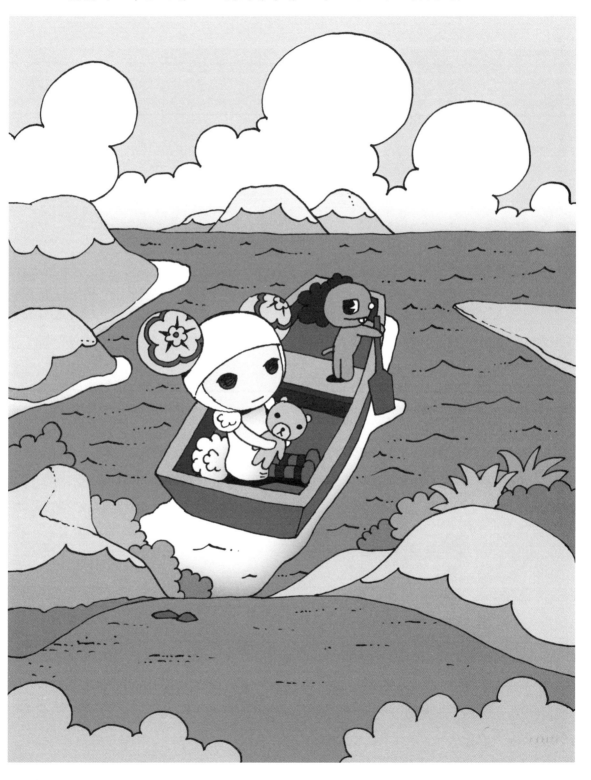

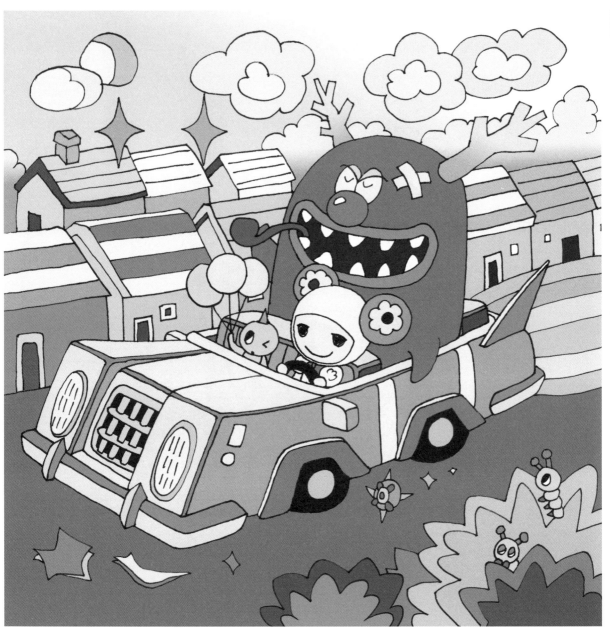

小啾的靈感生活

Chubi of Inspiration!!

衝吧，迎向噴射彩虹的敞篷車和鹿角怪獸以及毛蟲雙胞胎的夢境之城！

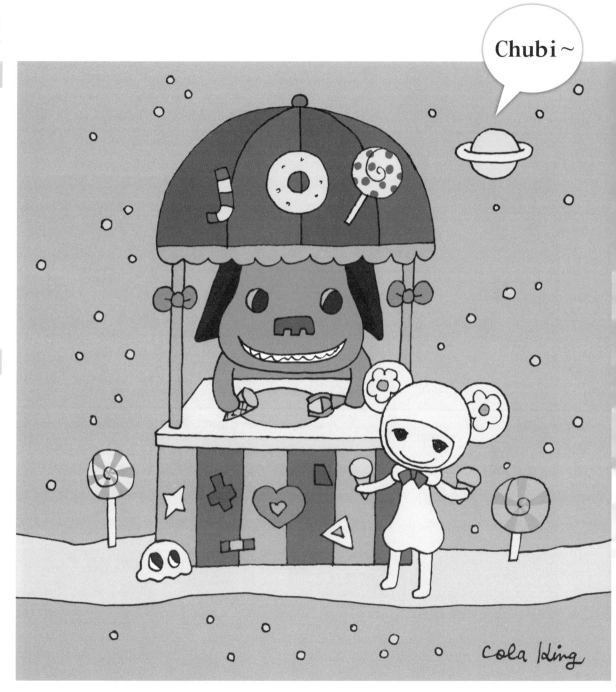

浪漫 STORY

畫漫畫，是一件要命浪漫的事！

我們在宇宙中的相逢，可說是真的很有緣份，在千萬的人海之中，請也要好好的珍惜。

浪漫 STORY 8

畫漫畫，是一件要命浪漫的事！

可樂王 ◇
© COLA KING
MADE IN TAIWAN

小啾的靈感生活

編繪——

可樂王

責任編輯——

Nazki

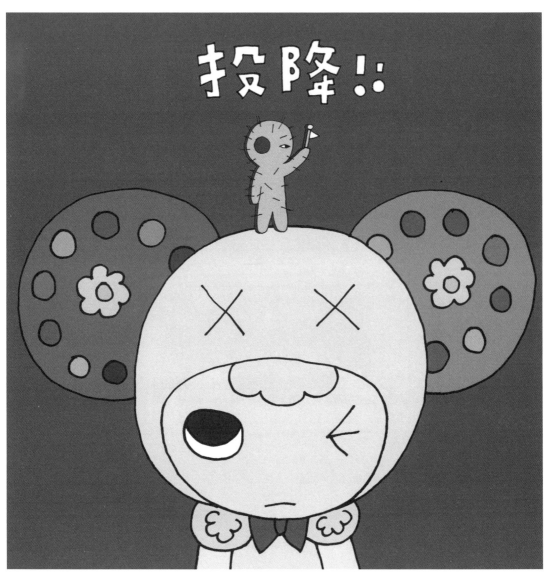

今天我先陣亡了，只好明日再戰！